家庭美術館／美術家傳記叢書

色彩・人間
謝里法

徐婉禎／著

國立台灣美術館 策劃　藝術家 執行

照耀歷史的美術家風采

「家庭美術館——美術家傳記叢書」於民國八十一年起陸續策劃編印出版，網羅二十世紀以來活躍於藝術界的前輩美術家，涵蓋面遍及視覺藝術諸領域，累積當代人對前輩美術家成就的認知與肯定，闡述彼等在我國美術史上承先啟後的貢獻，是重要的藝術經典。同時，更是大眾了解臺灣美術、認識臺灣美術家的捷徑，也是學子及社會人士閱讀美術家創作精華的最佳叢書。

美術家的創作結晶，對國家社會以及人生都有很重要的價值。優美的藝術作品能美化國家社會的環境，淨化人類的心靈，更是一國文化的發展指標，而出版「美術家傳記」則是厚實文化基底的重要工作，也讓中華民國美術發展的結晶，成為豐饒的文化資產。

Artistic Glory Illuminates History

In order to organize the historical archives of Taiwan art, *My Home, My Art Museum: Biographies of Taiwanese Artists*, a consecutive series that recounts the stories of various senior artists in visual arts in the 20th century, has been compiled and published since 1992. Accumulating recognition and acknowledgement for their achievement and analyzing their contributions to the development of art in our country, it is also a classical series of Taiwan art, a shortcut to understand the spirit and Taiwanese artists, and a good way for both students and non-specialists to look into the world of creative art.

Art creation has important value for the country and society from which it crystallizes, and for the individuals who create or appreciate it. More than embellishing our environment and cleansing our minds, a fine work of art serves as an index of the cultural status of a country. Substantiating the groundwork of our cultural progress, the publication of these artist biographies consolidates the fine arts development in the Republic of China, turning it into a fecund cultural heritage.

目 次

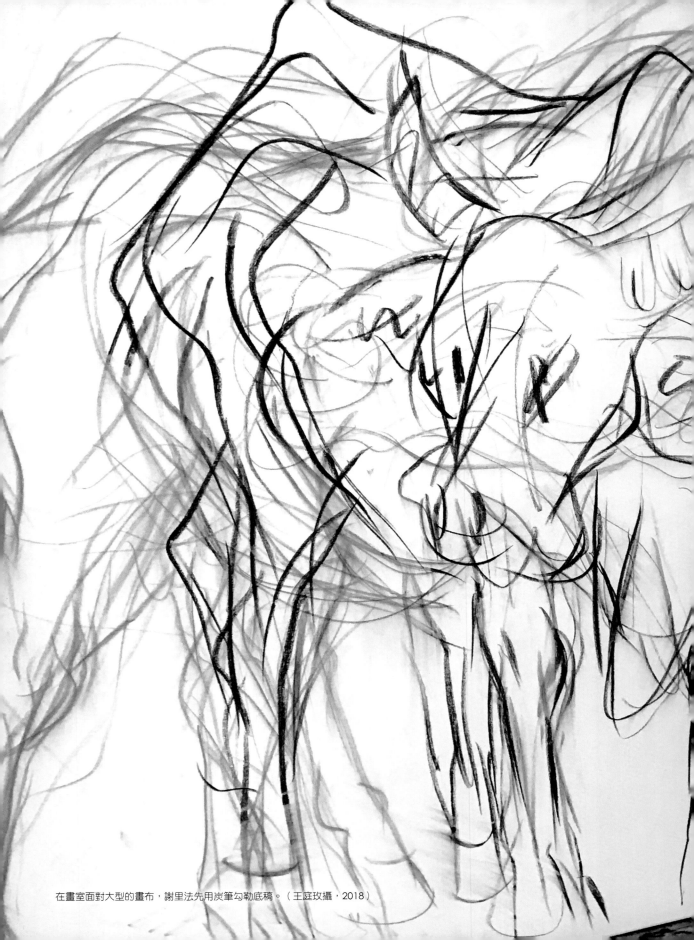

在畫室面對大型的畫布，謝里法先用炭筆勾勒底稿。（王庭玫攝，2018）

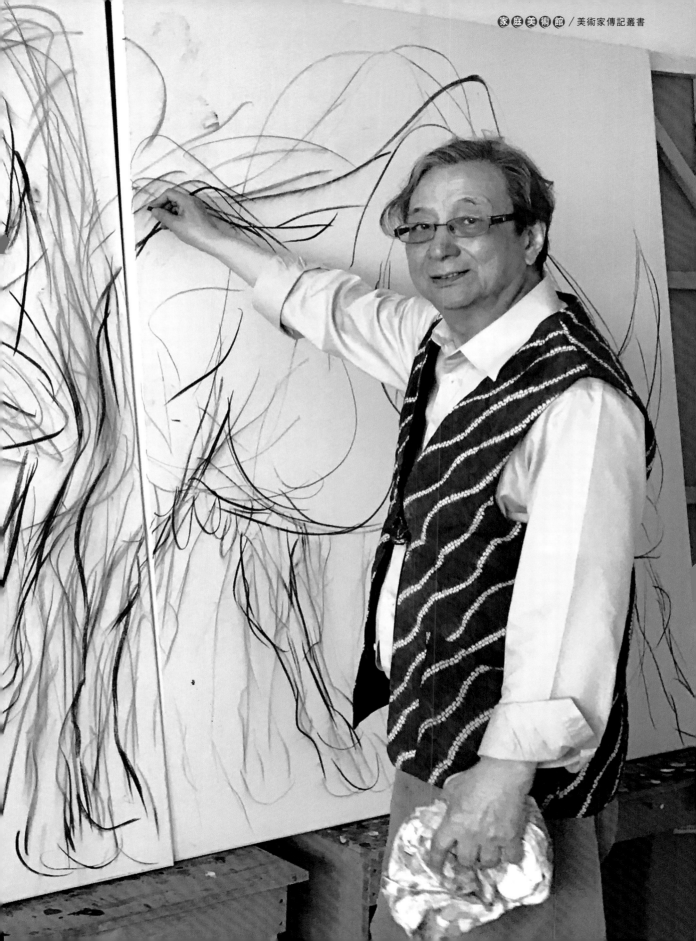

一、原色童話 / 大稻埕 (1938-1964)

謝里法的藝術之路寬廣而多元，有著多重的藝術表現，而其量質均豐的藝術面向，早在大稻埕時期已見端倪。1938年的春天，謝里法誕生於繁華熱鬧的臺北永樂町，從小即接受南來北往各式訊息的刺激，原生於呂家，後過繼謝家，凡此種種都進而培養出謝里法對事、對物、對藝術不一般的見解。1955年考進師大藝術系，這是通往藝術之路的第一步，學院的訓練奠定了深厚的創作實力，但同時也成為他未來反思藝術提出質疑的根源。

[右頁圖]
謝里法　裸祭（局部）　2016　油彩、壓克力　92×73cm

[下圖]
約1956年，謝里法大學時代在孫多慈老師畫室留影。

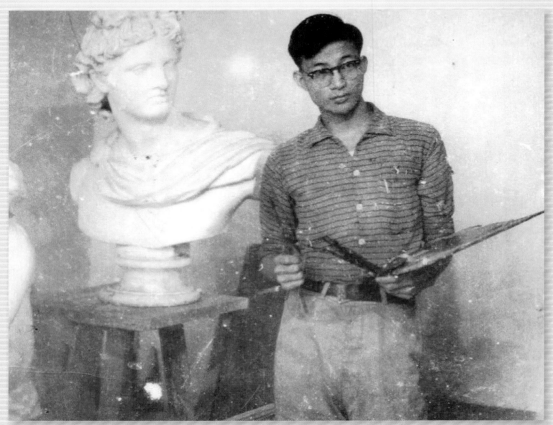

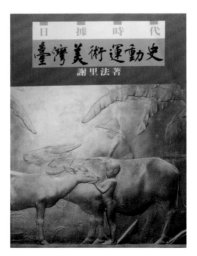

謝里法著《日據時代臺灣美術運動史》一書的封面。（藝術家出版社提供）

[下左圖]
2009年，《藝術家》出版社出版謝里法的小說《紫色大稻埕》書封。

[下右圖]
2014年謝里法在電影《大稻埕》客串演出，與參與演出的蔣渭水侄孫女蔣理容（中）及飾演蔣渭水的演員李李仁（右）合影。

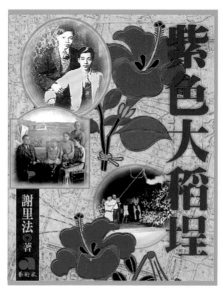

▌楔子

　　熟悉臺灣美術的人提起「謝里法」，必定聯想到他書寫的臺灣第一本美術史《日據時代臺灣美術運動史》，或者以此運動史為基底發展而出的長篇小說《紫色大稻埕》，以及與其同名的電視連續劇。這個聯想，已然彰顯了謝里法對臺灣美術史研究並戮力推廣於社會大眾的影響與用心。對此2018年謝里法以八十一歲高齡榮獲行政院第三十七屆文化獎，可謂實至名歸。

　　他手握的並非只有一支寫作的文筆而已，他還握有另一支筆，那是創作繪畫的畫筆，卻在文筆的盛名之下被輕忽了。謝里法是一位史學家、藝評家、文學家、思想乃至革命家，然此眾多身分的共同基礎，則來自作為一位「藝術家」。

　　對謝里法來說，藝術創作是生命中極為重要的部分。若少了這部分，人生的拼圖將顯得缺角而不完整。甚至我們可以說，他的其他身分都是來自藝術創作的延伸。

　　曾在一次閒談中筆者請教謝里法，詢問他藝術創作的眾多

面向中，最想被認定的
身分是哪一種？他簡潔
地回答：「雕塑家！」
為什麼是雕塑家？謝里
法第一次接觸到藝術作
品的經驗，就是在國小
時期觸摸黃土水的雕塑
作品。他在回憶錄《原
色大稻埕——謝里法說
自己》中將當時的觸感
做了詳細地描述，想必
是一場極為深刻而難忘

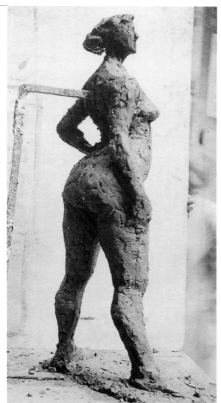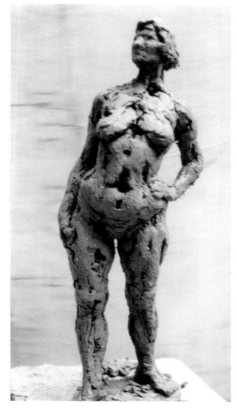

[左圖]
謝里法巴黎學生時代之人體雕
塑作品。

[右圖]
1965年，謝里法在巴黎美院
雕塑教室的習作。

的經驗，致使他以雕塑家自許。小時候的經驗影響到往後出國到巴黎，
他也是先進入美術學院的雕塑教室學習。

　　可惜謝里法離開巴黎後，陰錯陽差地沒有再進行雕塑藝術的創作。
至於他的繪畫藝術創作卻是從未間斷，中學時期學得素描技巧，師大藝
術系就讀期間水彩、油畫、壓克力都有所嘗試，出國至巴黎再轉往紐約

【關鍵詞】

黃土水（1895-1930）

　　出生在艋舺，臺灣總督府國語學校公學師範部畢業後，以雕刻作品〈李鐵拐〉通過審查進入日本東京美
術學校雕塑科木雕部，畢業後免試進入同校的研究科。1920年一鳴驚人，以〈山童吹笛〉入選日本第二回
帝國美術展覽會（簡稱帝展），是第一位作品入選帝展的臺灣美術家，臺灣各大報紙爭相報導。作品〈甘露
水〉入選第三回帝展、〈擺姿勢的女人〉入選第四回帝展、〈郊外〉入選第五回帝展，黃土水儼然成為第一
位成名於日本藝壇的臺灣雕塑家，對臺灣美術的後學起著激勵示範作用。1930年黃土水才三十六歲，藝術
事業正起飛，卻因盲腸炎併發腹膜炎病逝。他捐贈給母校太平公學校（謝里法就讀太平國民學校的前身）
的雕像〈少女胸像〉，造就後來謝里法第一次接觸藝術品的經驗。他最後完成的遺作〈水牛群像〉變成臺灣
美術的象徵，原作留存在臺北公會堂（中山堂），另翻鑄三件分別展示於臺灣三大美術館以茲紀念，謝里法
所寫臺灣第一本美術史《日據時代臺灣美術運動史》就是以〈水牛群像〉為封面，別具深意。

11

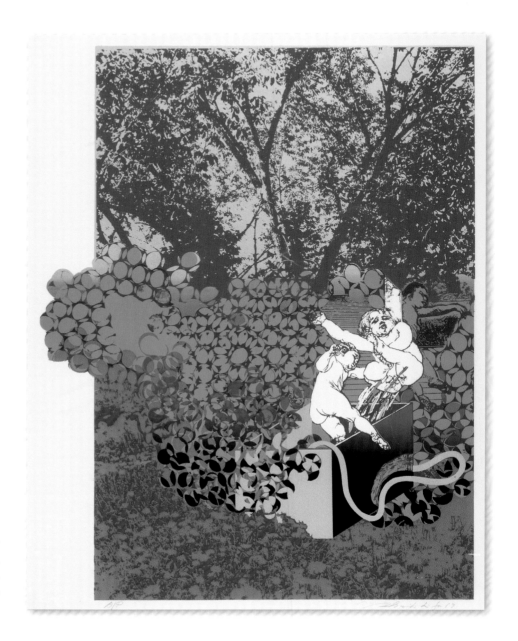

謝里法1964-1975年版畫創作
巔峰十年間於紐約的絹印版
畫〈嬰兒與玻璃箱〉，普拉
特版畫中心購得版權，印製
九十五張。

的1964-1975年期間，他的版畫創作歷程達到巔峰。延伸藝術創作的精神
改以展覽形式呈現，謝里法回國後開始以「展覽」作為藝術創作的變
種，使「策展」成為他另一種創作模式。

　　本書即企圖從謝里法於生命歷程各個階段的藝術創作，來瞭解這位
藝術家的藝術人生，甚至更重要的是背後支撐他的深邃思想。故此，瞭
解謝里法的藝術人生，必然也對後學在精神思想上有進一步的啟發。

▌藝術始源從「我」做起

謝里法畢生倡導藝術始源從「我」做起的同心圓理論。謝里法的同心圓理論將「我」設定為時空座標的原點，表現在時間上是歷史的時間序，表現在空間上則是地域的空間序，起始原點的「我」成為座標軸發軔的參考，是用來面對和理解所有事物的立基。

謝里法會萌發這種思想，跟他在巴黎能有機會請益熊秉明有關。熊秉明（1922-2002）出生於中國南京，1947年赴法攻讀哲學博士，1949年轉為在巴黎國立美術學校學習雕塑，曾在瑞士蘇黎世大學教授漢語及中國哲學，1962年在巴黎大學東方語言文化學院擔任中文系教授及系主任，是集哲學、文學、繪畫、雕塑、書法眾多專業於一身的思想家、藝術家。謝里法曾在雕塑創作與理論思想的諸多方面受到熊秉明的啟發與指導。就在某一次的拜會中，深具反省意識的謝里法若有所思地提出疑問：「來法國從事藝術是否必須隨著潮流走向，難道沒有其他選擇？」「當然有，你從哪裡來就回到哪裡去，到那裡去找自己。」熊秉明的回答猶如當頭棒喝，「找自己」從此烙印在謝里法的內心底層，這讓謝里法開始思考起「我」之於藝術的意義。

熊秉明的鐵雕作品〈鶴〉。

謝里法侃侃而談他的藝術時的神情。（藝術家出版社攝，2018）

1970年代，謝里法就在紐約居所這張書桌前寫出《日據時代臺灣美術運動史》。

謝里法的藝術創作無論其所使用的媒材為何、形式為何，創作的背後都展現他對「我」之不同層面的思考。當「我」的定義從個人而擴大為家鄉，空間座標始源的「我」就自然成形，地域上的「我」變成家鄉「臺灣」。紐約時期的謝里法因緣際會之下開始從事藝術評介及臺灣美術史的書寫，從事文字書寫的過程中更加確定了藝術始源從「我」做起的同心圓史觀。多年後他回臺任教，「臺灣美術史」課堂上總是苦口婆心地教導學生：「臺灣史和其他地域的歷史之不同，就在於臺灣史由『我』開始講起，好比講臺灣地理由我家門口講起一般，先為自己設定好歷史或地理上的座標，然後才著手往外去探討，否則臺灣這個島嶼很容易就因自己的疏忽而消失，最後竟掛在中國史的尾端，談臺灣地理也成為亞陸地理的地帶。」站在臺灣，強調以臺灣為主體文化的重要，從這裡延伸出的是更進一步強調地方文化的重要，他因而寫下：

臺灣，要有力的地方文化

才能使臺灣，成有力的文化臺灣

臺灣，漠視了地方的存在

臺灣自己的存在也成了地方

所以成為他人的一個地方

是因為他看不起自己的地方

只有當地方文化強的時候

合起來便可讓一個國家成文化大國

那時便可大聲說：中國文化是臺灣文化的一部分

謝里法的中心思想如此確立，從「我」論及「臺灣」思及「地方」。

■ 出生臺灣人的「日本街」大稻埕

謝里法1938年3月28日出生於臺北市永樂町（戰後更名為迪化街）二丁目，時為臺灣史上日本時期最繁華的所在地「大稻埕」。「大稻埕」是謝里法兒時成長的地方，對他往後的影響至為深遠，晚年所寫長篇小說《紫色大稻埕》及自傳《原色大稻埕——謝里法說自己》皆以「大稻埕」標註為書名，說明他對「大稻埕」的重視程度。

以現今的地理來看，「大稻埕」位於臺北盆地的西側，往東是雙連、往南是萬華、往西臨接淡水河、東北則與大龍峒比鄰，行政區的劃分上應屬於臺北市大同區。「大稻埕」原為原住民巴賽族圭武卒社的所在地，清咸豐年間始有漢人

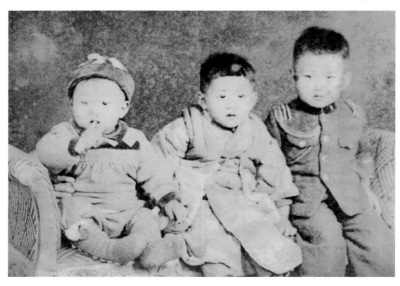

謝里法（左）一歲時與大
哥（右）、二哥合影。

來此地開發，因為廣場用來曝曬稻穀而得有「大稻埕」之名。日本大正十一年（1922）市區改正，其中「永樂町」即為謝里法的出生地。二次戰後，1947年臺北街道以中國行政區投射的地圖進行全面性改名，位於臺北西側的「永樂町」遂命名為「迪化街」。

　　清咸豐年間，「大稻埕」的商賣已頗具規模，是臺灣米、茶、糖、樟腦等商貨重要的輸出地。《天津條約》簽訂之後開放淡水為通商口

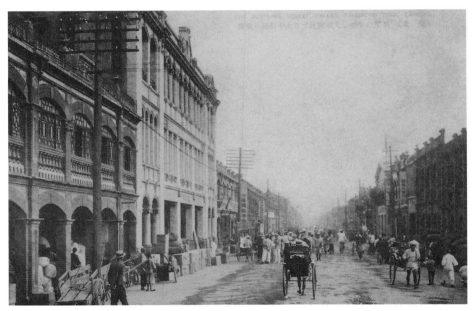

日治時期的大稻埕太平町街景，一派熱鬧繁忙。

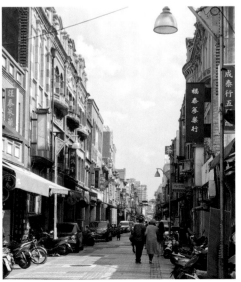

[左圖]
大稻埕現今街景樣貌。
（藝術家出版社攝，2018）

[右圖]
大稻埕至今仍是南北貨、中藥、布疋等的批發集散地。
（王庭玫攝，2018）

王井泉於1939年創立的「山水亭」臺菜餐廳，當時許多藝文人士喜歡到此高談闊論。

岸，鄰近淡水的「大稻埕」這時躍升為北臺灣商業中心，英、美等外國商人紛紛在此設置洋行，而躋身於國際貿易之列，成為臺灣最早洋化的地區。1908年（日本明治41年）縱貫鐵路開通，交通的便利致使「大稻埕」成為臺灣南北貨物、中藥、布疋等批發的集散地，其商業基礎甚至延續至今。商業的發達，直接刺激文藝活動的蓬勃發生。第一次世界大戰結束，新興文藝思潮風起雲湧，臺灣的知識分子亦受到強烈衝擊，所發起的「新文化運動」便是以此為根據地向外擴散至全臺灣。

對於臺灣美術發展而言，「大稻埕」扮演了不可忽略的角色。1934年廖水來在「大稻埕」開設西餐廳，以法國作曲家拉威爾所作舞曲〈波麗路〉為餐廳命名。喜愛文藝的廖水來於店內裝設高級音響設備，並掛有畫布提供來店消費的顧客進行即興創作。當時臺灣知名的文藝家都喜歡相約來此高談闊論，有時也露一手即興作畫，「波麗路」西餐廳於是成為臺灣文藝的聚集中心。另還有王井泉於1939年創立「山水亭」臺菜餐廳，以東坡刈包聞名，他甚且出資支持作家張文環等人創辦《臺灣文學》雜誌，對臺灣文學發展的貢獻頗大。

謝里法就是在「大稻埕」這樣一個商業繁華、人文薈萃之地出生長成，多元資訊的衝撞讓他有較開闊的胸襟去接納對立衝突的思想，致使他表現在藝術或書寫的創作上有無畏而大膽的行動力，敢言人之所不敢言。可能就是「大稻埕」的環境氛圍，讓他義無反顧地立下決心走往藝

[上圖]
1996年，謝里法在臺北與郭雪湖（右4）、林阿琴夫婦再度相會，「三少年」中的林玉山（右2）也來相聚。

[下圖]
郭雪湖　圓山附近　1928
膠彩、絹　94.5×188cm

[右頁上圖]
郭雪湖　南街殷賑　1930
膠彩、絹　188×94.5cm

[右頁下圖]
從〈南街殷賑〉畫作衍生的商品。（藝術家出版社攝，2018）

術之路。也是「大稻埕」的在地因緣，促成他與臺灣日本時期畫家之間亦師亦友的情誼，成就出臺灣第一本美術史《日據時代臺灣美術運動史》的書寫。當中一位影響謝里法至深的關鍵性人物，也是出身自「大稻埕」的畫家，即「臺展」一戰成名的郭雪湖。

　　郭雪湖（1908-2012），本名郭金火，出生於日本治臺初期的「大稻埕」，曾就讀大稻埕第二公學校（今日新國小），後考入臺北州立臺北工業學校（今臺北科技大學）學習機械製圖。因為更嚮往藝術繪畫而休學，拜入傳統水墨畫師蔡雪溪（1884-？）的門下，蔡師為其取名為「雪湖」。他常主動進出臺灣總督府圖書館博覽群書自修學習，兼顧畫業與學識。1927年全臺最盛大重要而且是唯一的官辦展覽「第一回臺灣美術展覽會」（簡稱臺展，1927-1936）開辦，郭雪湖未滿二十歲即以作品〈松壑飛泉〉獲得入選東洋畫部，與同時入選的陳進、林玉山並稱「臺展三少年」。郭雪湖作品〈圓山附近〉隔年再獲第二回臺展「特選」，「特選」是「臺展」的最高榮譽，從此奠定他於臺灣畫壇難以動搖的地位。郭雪湖的繪畫以其精湛的技巧充分展現出臺灣獨有的地域特質，年輕畫家紛紛向他學習而造就了「雪湖派」產生。1940年郭雪湖加入自1934年即創立的「臺陽美術協會」，這是續存至今最長久、且牽動臺灣美術發展影響最巨的畫家組織。戰後他與楊三郎（1907-1995）

透過蔡繼琨爭取籌組「臺灣省全省美術展覽會」，延續自日本時期「臺展」所樹立官辦展覽的權威。1964年移居日本、1978年起定居美國舊金山，2012年逝世，享年一百零三歲。

郭雪湖一件最膾炙人口的作品是1930年繪製的〈南街殷賑〉，當中描繪了當時「大稻埕」已經現代化的城市景象。刻意增建加高的洋樓聳立在畫面兩旁，樓的外牆掛滿五顏六色的旗幟與招牌，被洋樓夾雜在中的是擁擠雜沓的來往人群，作品描繪出「大稻埕」中元時節、霞海城隍廟附近商家林立的熱鬧喧騰。很湊巧的是〈南街殷賑〉畫面中的一幢樓正是謝里法的出生地，隱隱然預示了兩人生命後續的交疊。

隨著謝里法所著臺灣美術史小說《紫色大稻埕》改編成電視連續劇的播出，〈南街殷賑〉現也已成為臺灣美術史的代表畫作，被有些業者採用成為商品包裝而更普及家喻戶曉。

謝里法的表姊寶珠與郭雪湖夫人林阿琴是高女的同學，一直保有聯繫，謝里法雖然年齡小於郭雪湖整整有三十歲，因而得以從家人口中聽聞這位赫赫有名畫家的畫業事蹟。雖然都住在「大稻埕」一帶，他們第一次

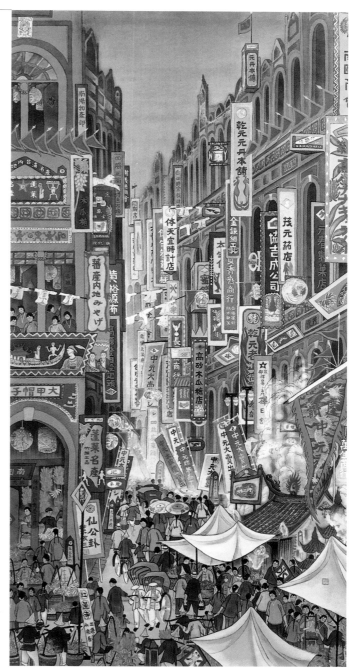

正式見面卻是在臺陽美展的會場，經由郭雪湖女兒郭禎祥的介紹。1968-
1988年謝里法滯美期間，再由郭雪湖兒子郭松棻的引見而有更深度的交
談，自此成為忘年之交。兩人相聊的內容都是關於臺灣美術的人事，這
引發謝里法而有著手撰述臺灣美術史的念頭。

▋處於謝、呂兩家之間的真空地帶

　　謝里法原本姓「呂」，本名叫「呂理發」，是呂家的三男，父親呂
芳泰，母親王煌。1938年謝里法出生時，生父受僱於日本人經營的「新
高」糕餅店，位於永樂町二丁目94番地，往北不到二十家店面就是霞海
城隍廟。後來謝里法過繼給謝家，住在呂家近鄰的大稻埕五坎仔街。

　　生父母呂家來自桃園的埔仔村，而養父母謝家過去幾代人都住三
峽，因為都與桃園王家結親，兩家可算是遠親。「呂理發」未滿月就被
送到謝家當養子，改名為「謝紹文」。謝家祖父謝守義，養父謝振行，
養母王粉妹，這時養父母已生有一位就讀第三高女的女兒謝春燕，家中
另有一位養女阿頌。因為呂謝兩家住得近，謝里法自懂事起便知道自己
的身世，常常來去於原生家庭與寄養家庭之間。

謝里法親生父母呂芳泰、王
煌，攝於澎湖。

[右圖]
謝里法年幼時在大稻埕永樂
町寫真館所攝，這時改名謝
紹文。

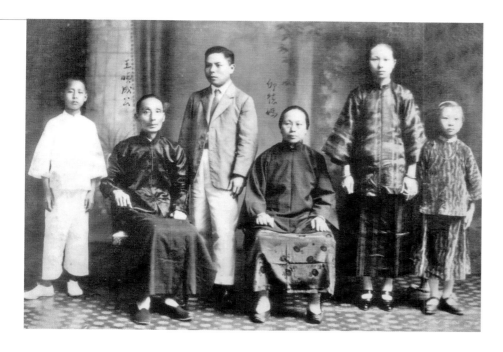

謝里法的養父謝振行（左3）、養母王粉妹（右2）、大姐謝春燕（右）及坐著的養母的父母親（外公、外婆）合照。

　　謝里法三歲時養母病逝，養父「阿爸」的外型完全像個日本人，長年離家到花蓮太魯閣經營木材生意，謝家祖父「阿公」愛漂亮也很風流，像極了民初老派紳士的模樣。謝里法幼年成長過程中，在家陪他最多、最疼愛他的就是阿公。阿公曾在晚清時期於三峽陳秀才的私塾讀過漢學，至府城趕考卻屢試不中。日本時期轉而學習日文，得到教師資格到三峽公學校任教，後來還當過辯護士、通譯，最後受僱於板橋林家陶仔舍，任「家長」做管帳的工作。其膝下育有一女一男，養父是謝家的獨子，養父之上有個姐姐，謝里法稱她「阿金姑」。

　　對謝里法疼愛有加的阿公，從小認真教導他學習古漢文。將《三國演義》當作童話故事說給他聽，不僅為他奠定漢學語文的基礎，通俗小說的內容也激起他小小的腦袋有無限想像，六歲進「聖心幼稚園」就讀的謝里法常常用蠟筆畫富士山和鬱金香花，開始對繪畫產生興趣。這個在當時臺灣社會不被重視的興趣，卻得到阿公強力的支持，除了提供給他不虞匱乏的畫筆畫紙，甚至還想聘請老師教他畫畫，最後是因為戰爭爆發、家庭生變才作罷。

　　謝里法七歲時，謝家搬往板寮（中和），謝里法進入中和國民學校就讀。時逢日本治臺晚期推行皇民化政策，養父好不容易說服阿公讓全家改姓「南」，謝里法自「謝紹文」改名為「南紹文」，自此而有了小名「Fumi」（阿文），家人稱叫至今。1944年是多事的一年，未及讀完國

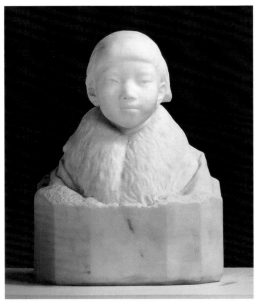

[上圖]
有「黑松果汁」招牌的樓房是當時的「山陽行」，位在大稻埕最熱鬧的街上。

[下圖]
黃土水　少女胸像　1920　大理石雕刻　太平國小典藏（藝術家出版社提供）

小一年級，養父就在花蓮太魯閣病逝，阿公跟著也中風，美國軍機開始大肆轟炸臺灣。春燕大姐已經出嫁，在內外交迫之下，謝里法跟隨阿公和阿頌投靠嫁到金瓜石的阿金姑家，並轉學到金瓜石東國民學校二年級（金瓜石國民小學前身）。阿金姑家是日語家庭，生活耳濡目染之下，謝里法很快地學會了日語。

隔年（1945）日本宣布投降，七十二歲的阿公也在此時過世。1946年阿頌將尚年幼的謝里法送回給生父母呂家。此時呂家所在的永樂町已改名為迪化街，生父在原受僱於日人「新高」糕餅店的原址開了間食品店「山陽行」。重返呂家的謝里法，維持謝家的姓、改為呂家的名，再度改名為「謝理發」。雖然回到生父母家，卻仍然跟著謝家春燕大姐喚親生父母為姑丈、查某姑，雖然與親生兄弟玩得很好，但他與生父母之間並未因回來同住而更加親近。

回到生父母家，跟著轉學進入太平國小三年級，這時謝里法與藝術作品有了第一次接觸，那是畢業校友也是臺灣美術史最重要雕塑家之一黃土水贈送給母校的大理石雕像〈少女胸像〉。謝里法清楚地記住當時以手觸摸雕像順著造型滑移時的感覺：「在學的四年當中，我每天看它放在教師辦公室櫃檯上，覺得十分好奇，卻不知道是什麼人所作，為何學校有這件作品。有一次級任導師要我坐在他桌上幫忙改作業，趁沒有人時，偷偷把它拿下來，在筆記簿上照著從各個角度畫成好幾張鉛筆素描。那天我第一次摸到這尊雕像，手指順著臉部造型滑下去，觸感十分順暢，才明白所謂的雕刻就是

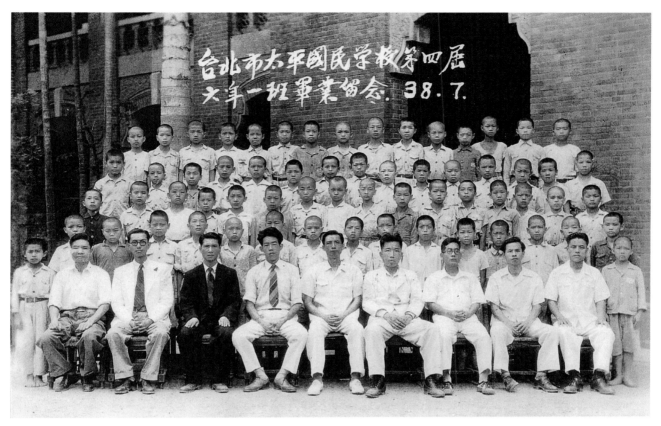

台北市太平國民學校第四屆
六年一班畢業留念. 38. 7.

1949年謝里法（最後排左1）自臺北太平國民學校畢業前的師生合影。

1954年，謝里法就讀省立基隆中學高三時留影。

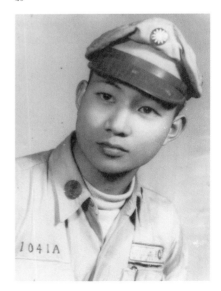

這種感覺，是我接觸藝術品的第一個經驗。」或許正是這個經驗，使想成為藝術家的念頭化成種子埋進謝里法的心裡，等待日後時機成熟就要發芽茁壯。

　　小學臨畢業的某一天，養母的母親「外嬤」前來找謝里法，告訴他畢業後將帶他去基隆投靠春燕大姐，雖然大姐一家經濟不算很好，但為了謝家的傳宗接代，仍爽快地答應讓他到基隆繼續升學。升學考試當天，外嬤陪伴謝里法到車站，沿途逢廟就拜，祈求神明保佑他考上，後來謝里法順利考進省立基隆中學，離開臺北，也再度離開親生父母家。

　　謝里法在就讀初中時期遭遇到臺灣史上的「基隆中學事件」，當時基隆中學校長是作家鍾理和的弟弟鍾浩東，謝里法的班導是英語老師，某天英語課卻不見老師出現，往後的

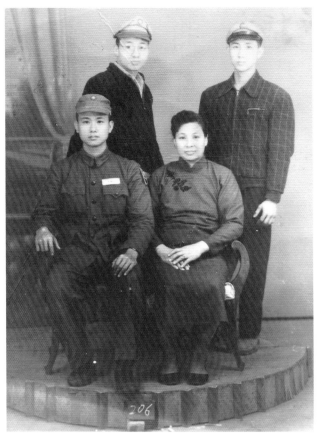

[左圖]
謝里法（後左）就讀省立基隆
中學時和二哥（後右）陪同生
母到臺中探望大哥（坐左）。

[右圖]
謝里法就讀臺灣省立師範學院
藝術系時攝於圖書館旁。

許多課程都改成自習，直到學期過了一大半才聽聞校長因思想問題被捕，有好幾位老師相繼不知去向。1949年國民黨國共戰爭失利撤退到臺灣，從基隆登臺，借用基隆中學教室暫時安置軍兵，接著金門戰事，被俘的共軍也送到基隆中學，學校只得無限期停課。直至升高中那年，學校的駐軍才完全撤離，使得謝里法初中三年沒有好好讀過一天書。基隆中學六年期間，謝里法隨著大姐搬家遷居，前後住過基隆、暖暖、九份、臺北，生活顛沛流離。

謝里法的童年在生父母呂家與養父母謝家之間來來去去，與兩家若即若離的關係產生了一處三不管的真空地帶，這讓謝里法稚嫩的心靈出現無所依靠的漂泊感，正契合了臺灣長久以來的歷史處境。正是這個真空，讓他比起同年齡的小孩有更多獨處的機會，以及更多和自我對話的

可能，使得他自小就體認到身分認同的價值，也培養他敏銳易感而懂得正反比較分析的深思熟慮，可能就因為如此而導引他日後極力強調臺灣主體性的重要，他窮究事理的態度於日後各種形式的作品中顯現無遺，透過作品不斷思考、不斷提問而尋求解答。

▌投考藝術系成為美術教師

　　位於八堵的基隆中學，包括初中和高中，謝里法在這裡讀了六年。從小喜愛畫畫的他心想未來可以擔任美術教師，有一份穩定的工作，而決定投考師大藝術系。當時臺灣只有臺灣省立師範學院藝術系（今國立臺灣師範大學美術系）這所美術專業學校科系可供就讀，學校先於1947年8月創設三年制美勞圖畫專修科，由莫大元擔任主任，1948年更名為藝術系，1949年7月起由黃君璧擔任系主任，1967年後由省立升格國立時改名為美術系。既然有投考師大藝術系的決定，就要做投考的準備。

[左圖]
謝里法（右）唸師大三年級時與同學攝於學生宿舍。

[右圖]
1960年，謝里法（左）與大學同學傅申（中）、吳文瑤著軍服合影。

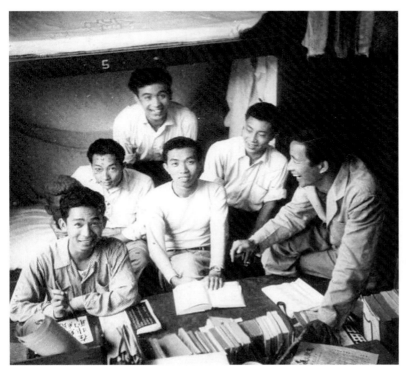

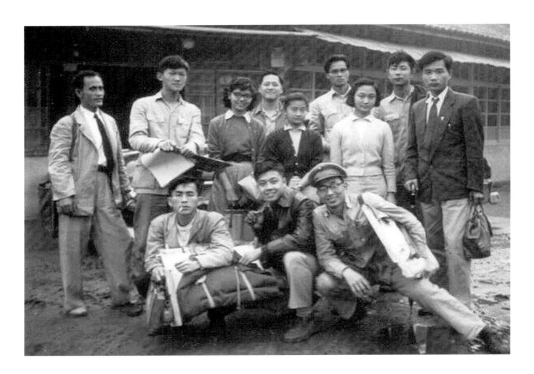

1959年，師大藝術系48級畢業旅行攝於臺中。前排右起：謝里法、吳家杭、林蒼篔；後排右起：李元亨、李音生、曾嵐、廖修平、袁樹竹、葉慶勳、梁秀中、傅申、李奉魁。

　　升高三時，剛從師大藝術系畢業的王建柱初到基隆中學任教。王老師得知謝里法意欲畢業後投考師大藝術系，特別撥出課餘時間指導他素描等繪畫技巧。接受王建柱老師特別指導的謝里法，於1955年順利考進師大藝術系（48級）。

　　當時師大校長是劉真，文學院院長為梁實秋，而藝術系主任則是黃君璧。同年考進的同學有吳文瑤、王秀雄、李元亨、蘇世雄、何清吟、陳瑞康、梁秀中、李焜培、廖修平、張光遠、王家誠、蔣健飛、傅申、傅佑武、文寶樓等人，因為全班三十八位同學日後至少有十五位當上學院教授，在不同領域表現極度優異，在臺灣藝壇流傳有「將官班」之稱。一年級導師是陳慧坤、二年級是孫多慈、三年級是袁樞真、四年級是廖繼春，謝里法陸續還受過金勤伯、莫大元、趙雅博、馬白水、林玉山、吳本煜、虞君質、黃君璧、何明績等多位老師的教導。

　　大學二年級時開始在孫多慈（1913-1975）老師畫室擔任助教，除了有更好的學習也為自己賺取微薄的生活費。大學四年當中，謝里法的藝術表現受到諸多師長的稱讚，使得原本只想穩定當個美術教師的他，倍受鼓舞進而擴張了對自我的期許，懷抱著更為堅強的信心走向出國深造的這條道路。

謝里法就讀師大二年級時與導師孫多慈（右）至碧潭郊遊寫生時所拍。

繪畫基礎原來不單是素描

　　師大藝術系的入學考試，素描一科占有絕對的比重，這是源於日本時期臺灣接觸西方藝術之初，受到來臺日人畫家的指導所灌輸的觀念，認為「寫生和素描是繪畫的基礎」，這樣的觀念根深蒂固地深植於當時美術學子的心裡，日後當這些學子長成執掌臺灣畫壇牛耳，也必將強調相同觀念且延續下去，使得「寫生和素描是繪畫的基礎」成為臺灣美術史近代跨越到現代堅固不變的傳承。謝里法跟隨王建柱習畫期間，王老師主要教他的就是素描的技巧。

　　就讀師大藝術系之後，素描仍是重要的必修課程，大二每星期就有三天早晨是素描課，當時指導謝里法這班素描課的正是孫多慈老師。孫多慈為中國安徽壽縣人，跟隨徐悲鴻學習素描，十八歲以圖畫滿分的優異成績考進南京中央大學藝術系，在校表現才華洋溢，深獲師長賞識，1949年隨家人遷居臺灣，進入師大藝術系任教，直至1971年退休。徐悲鴻以素描寫實見長，然而

1959年，謝里法的師大藝術系畢業學士照。

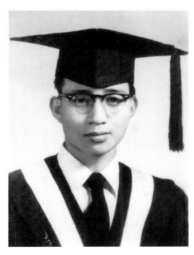

27

[上圖] 約1958年，謝里法以他的高中同學為模特兒所畫。

[下圖] 1959年，謝里法畢業展油畫作品〈大丈夫〉。

[右頁圖] 謝里法大學二年級的木刻版畫作品。

孫多慈卻非全盤沿用客觀寫實的素描概念。孫老師的素描課教的不只是素描，而是超越素描技巧之外的啟發：「從背光的角度畫石膏像，難度很高，你掌握得很不錯，但要小心不可瑣碎；其實瑣碎也不是不好，只要能統調，瑣碎也是特色……。」謝里法從孫老師的這段話瞭解到，作品中的某一個片面特色不能作為單一決定因素，不能只以此來進行審美判斷。在統合畫面整體的考量下，「瑣碎」有時是不好的，但有時卻是好的。

謝里法在大學時期，曾經連續到淡水河邊，以水彩畫著同一條被颱風吹上岸而擱淺的小船。小船隨著時間而日漸頹敗，謝里法的連續作畫因而猶如記錄小船被時間拆解的過程。這種經驗，刺激謝里法重新再思考繪畫的意義，繪畫不只是素描或寫生，只將靜態片刻的畫面擷取下來，也可以加入時間的元素成為一種動態的「過程」。「過程」之於藝術創作的探討，未來將一而再、再而三地出現在謝里法日後的作品中。

大學時期教謝里法的馬白水、何明績、吳本煜等多位老師，都對他讚譽有加，謝里法開始籌劃畢業後出國之路，目的地正是師長們口中念茲在茲的藝術聖殿——法國巴黎。

二、紅色霓虹／巴黎 (1964-1968)

臺灣藝術的西化是從日治時期開始，從東京美術學校間接轉介的西方藝術，尤其以19世紀後半的法國為主，法國巴黎於是成為臺灣藝術創作者嚮往的藝術原鄉，對謝里法也不例外。謝里法在1959年加入仿照法國「五月沙龍」命名、由師大校友組成的「五月畫會」，努力通過留法考試，1963年舉辦第一次個人畫展以籌措出國旅費，終於隔年抵達法國巴黎。身處異國，大大開拓了他在藝術創作上乃至藝術思想上眾多非預先設想的可能，浸潤於西方美術的薰陶，並以他的藝術創作作為回饋，關懷其自身的環境。

[右頁圖]
謝里法　母與子（局部）　1968　蝕刻（鋅版）　29×24cm　紐約現代美術館典藏、臺北市立美術館典藏
[下圖]
1965年冬天，謝里法攝於羅浮宮前馬約爾（Aristide Joseph Bonaventure Maillol, 1861-1944）的雕塑公園。

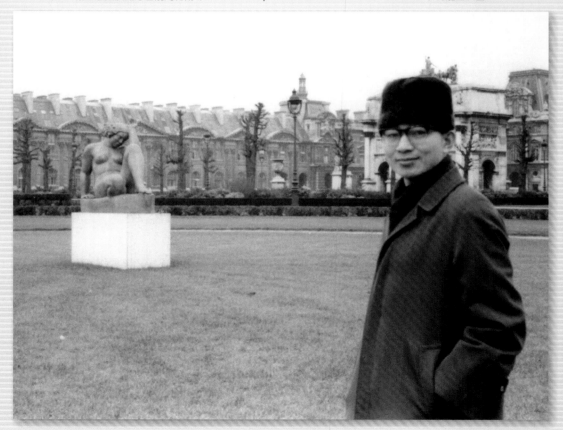

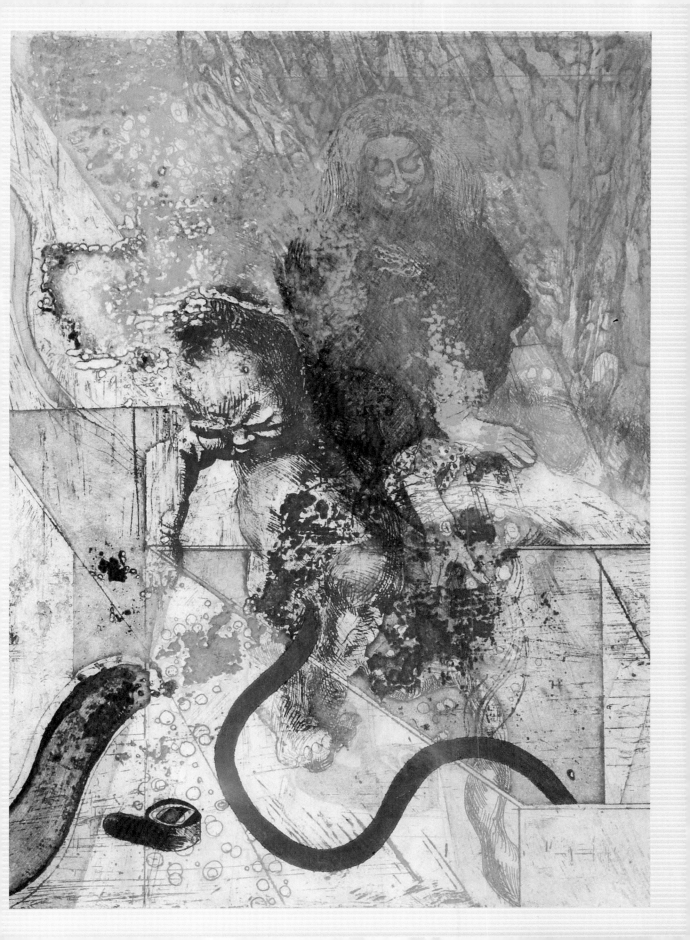

加入「五月畫會」是為了開始

臺灣美術因為日本時期帶來西式「新美術」的耕耘已漸成熟，大戰後初期何鐵華倡議的「新藝術」也逐見成效，「新美術」與「新藝術」的交融整合遂而開創出臺灣美術於1960年代甚至1970年代尾聲延續至1980年代的「現代藝術抽象化運動」。1950年代後半葉，謝里法就讀師大藝術系的這段時間，正是臺灣美術開啟現代化的關鍵時期。

原本與何鐵華共編《新藝術》雜誌的李仲生，後來在臺北安東街畫室開班授課，除了介紹西方藝術，也倡導創新藝術的前衛思潮。受教於李仲生的學生們受到留學西班牙藝術家蕭勤的鼓舞，於1957年11月9日舉行「第一屆東方畫展——中國、西班牙畫家聯合展」，「東方畫會」於焉誕生。八位創始會員：歐陽文苑、霍剛、蕭勤、李元佳、陳道明、吳昊、夏陽、蕭明賢，因為《聯合報》何凡（原名夏承楹，夏陽的堂叔）的一篇撰文報導而有「八大響馬」之稱。

至於延續日本時期「新美術」的則有以「立體派」為主的李石樵，以及以「野獸派」為主的廖繼春。李石樵1958年於中山堂舉辦「李石樵

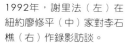

1992年，謝里法（左）在紐約廖修平（中）家對李石樵（右）作錄影訪談。

個展」作為他對立體主義初步探索的成果，往後將近二十餘年時間更積極投入畫面空間分割的研究（李石樵不稱他的繪畫為創作，而是稱「研究」）。由李石樵畫室學生簡錫圭、王鍊登、周月秀、廖修平、張錦樹、鄭明進、張祥銘發起於1959年的「今日畫會」（又稱「今日沙龍」Le Salon du Jour）。該會部分成員追隨李石樵的立體主義研究，亦嘗試進行畫面空間的探討（例如廖修平1959年油畫作品〈期望〉、〈憶〉），1960年第一屆「今日畫展」於臺北市美而廉及新聞大樓舉辦。

　　至於廖繼春（1902-1976）則於1947年入師大藝術系任教，廖繼春為人和藹親切、毫無架子，鼓舞了藝術系畢業學生劉國松、郭豫倫、郭東榮、李芳枝自發性舉辦聯展，以法國五月沙龍自許而將展覽命名為「五月畫展」（Salon de Mai），1957年5月10日於中山堂舉行，之後成立「五月畫會」，每年自師大藝術系應屆畢業生之中挑選兩名入會。

廖修平　憶　1959
油彩、畫布　91×65cm
國立臺灣師範大學典藏

【關鍵詞】

李石樵（1908-1995）

　　出生在臺北廳新庄支廳貴仔坑區（今新北市泰山區），山腳公學校（新莊第二公學校，今新北市立泰山國小）畢業後入臺北師範學校（今國立臺北教育大學），受石川欽一郎指導學習西式繪畫，1927年〈臺北橋〉入選第一回臺展，作品不僅入選接續好幾回的臺展，〈編織少女〉、〈桌上靜物〉更獲選為第四回、第五回臺展的「特選臺日賞」。投考三次終得考入東京美術學校五年制西洋畫科，1933年油畫作品〈林本源庭園〉第一次入選第十四回帝展，1943年以七次入選帝展、新文展的記錄獲得「無鑑察（免審查）」資格，是第一位獲此殊榮的臺灣畫家。大戰後初期的油畫作品〈河邊洗衣〉、〈田家樂〉、〈建設〉見證臺灣美術史曇花一現短暫的「社會現實主義」藝術，也就是王白淵提倡的「民主主義美術」。1960年代開始轉向立體主義研究，影響主要及於「今日畫會」與「豐原班」，是臺灣美術現代化主力中的一支。1960年五十二歲的李石樵才受聘任教於臺灣省立師範大學藝術系，教職退休後遊歷探親美國，1991年自資籌設「李石樵美術館」，並後續於1994年成立「李石樵美術館基金會」，隔年於美國病逝，享壽八十七歲。

李石樵　同時窗　1966　油彩、畫布
116×91cm

「五月畫會」同仁，前排右起：彭萬墀、楊英風、不詳、莊喆；後排右起：謝里法、劉國松、胡奇中、外國友人、馮鍾睿。

謝里法1959年自師大畢業，與李元亨成為該屆被挑選得以加入「五月畫會」的兩名畢業生。謝里法因已將生涯規劃為出國深造，對被選入「五月畫會」之事剛開始顯得不甚積極，聽聞自己是孫多慈與林聖揚兩位老師強力推薦、而又深獲廖繼春老師贊成，謝里法這才開始心動，再加上創始會員郭豫倫的幾次遊說，受到感動的謝里法於是畢業前夕

[下左圖]
1960年，謝里法任教宜蘭礁溪中學時攝於五峰旗瀑布前。

[下右圖]
1959年謝里法（後排右）在宜蘭礁溪中學任美術教師時與學生合影。

加入「五月畫會」，參與隔年「五月畫展」的展出。

　　大學畢業後的謝里法開始任教於宜蘭礁溪中學（當時臺灣的師範體系學校為公費支持，畢業生必須實習任教一年），為了準備隔年的「五月畫展」，他請工人用竹子稻草，在住處後門的一塊空地上搭建一間小屋權作畫室，開始釘畫布作畫。把平日就習慣隨手畫下的圖畫進行篩選，作為創作的草稿，將水性與油性顏料的衝突效果在畫布上表現出來。謝里法在1960年「五月畫展」展出了〈忘〉、〈麗〉、〈離〉三件畫作。

　　在礁溪雖只短短一年，謝里法感覺好像過了好幾年，他到處寫生，連龜山島、太平山都去住過，這時期的作品都在出國臨行前分批寄存在親友家，二十多年後回到臺灣，卻連一件也不在了，沒有圖像留存見證的時間竟像是不曾存

1960年，謝里法參加「五月畫會」，與參展作品〈麗〉合影。

在過一般。由於地理位置的關係，謝里法在每次颱風過後，總看到奇形怪狀的漂流木在海邊堆積如山，他花了很多時間觀察這些漂流木，想著這些長相奇特的漂流木，每一根都可獨立成為造型特殊的雕塑，未來或可做成立體作品，因此著手畫了很多素描，這些素描後來卻成了他發展超現實繪畫的構成元素。

　　在礁溪中學任教一年後，謝里法入伍當兵，擔任少尉預備軍官排長。當兵期間的謝里法，雖然不能提筆畫畫，他卻善用時間閱讀印度詩人泰戈爾的詩集，心靈精神仍然不虞匱乏，為日後的創作做思想上的準備。

[上圖]
1963年謝里法赴法留學前在宜蘭舉行畫展，與畫作合影。

[下圖]
王攀元（右）在1963年曾購買謝里法的一件油畫，二十五年後兩人與作品合照。

▌第一次為賺錢開個展

　　為了籌措留學旅費，謝里法出國前到了宜蘭，在之前任教的礁溪中學家長協助下，舉行他第一次個人畫展。

　　場地是借用宜蘭救國團的展覽廳，整場展覽共賣出五幅畫，每幅五百元。買畫的幾位中，最令人感動的是戰後來臺定居宜蘭的畫家王攀元（1908-2017），謝里法剛到礁溪不久，宜蘭縣政府舉辦全縣學生漫畫比賽，在這裡他有緣認識了在羅東中學教美術的王攀元。王攀元生於中國江蘇，父母早逝，1936年畢業於上海美專，受教於劉海粟、潘玉良、潘天壽等人，原本計畫隨潘玉良前往法國繼續畫業，卻因恰逢戰亂而無法籌得足夠旅費，抱憾輾轉於1949年來臺定居宜蘭。作品畫面孤獨寂寥，蘊藏深邃情感。相識謝里法後得知他為籌措留學法國旅費開設畫展，毅然將剛領到的教職月薪拿出買了謝里法畫展作品，為求一圓年輕後輩勇於追求藝術的夢想，也稍減自己年輕時追夢未果的遺憾。謝里法畫展受到很多有心人的幫助，每每談起此事時點滴在心，覺得難以回報，這使得他對宜蘭存在著濃濃的感情，後來回臺雖然定居臺中，仍念念不忘，不時就找機會到宜蘭短期度假。

　　謝里法離開臺灣當天，是在1964年從生父母的「山陽行」提著行李出來的，由生母、兄弟陪同前往基隆港。所搭乘的「四川輪」從基

隆出發3月18日抵達香港，停留十天後轉乘法國郵輪「越南號」，航程足
足有一個月，4月28日到達法國馬賽港，是李明明來接的船，帶著他搭快
車到里昂車站，再轉往佳榭路入住被留學生暱稱「佳榭」（cassete）的東
方學生宿舍。

　　謝里法在巴黎的四年換住過三個地方，第一年住東方學生宿舍，不

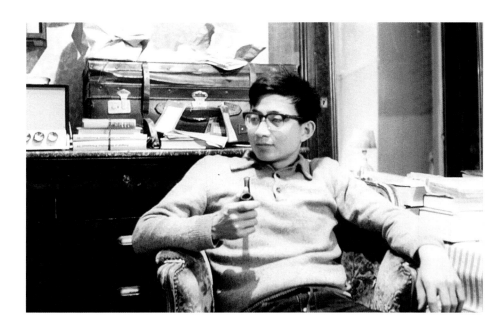

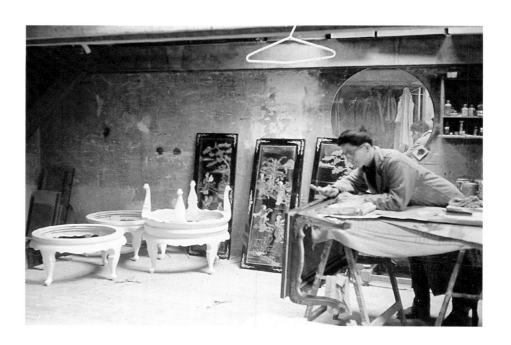

1964年謝里法剛到巴黎，在華僑開的仿古家具工廠作雕花工作。

久搬到蒙馬特紅磨坊附近的閣樓，為了生活，除了打工割皮包，也在華僑開的家具工廠內雕刻仿古桌子，後來到一家上海人開的中國餐廳當跑堂時，在聖心堂山丘下木炭街租到一個房間，一直住到1968年「五月學潮」才離開巴黎前往紐約。

▌羅浮宮啟發出美術史意識

　　帶著朝聖的心情，終於夢想得償來到巴黎的謝里法，前往羅浮宮朝聖自然成為最首要的事。每星期幾乎至少兩天在巴黎各大博物館或美術館遊走，羅浮宮更是有事無事都要入內走走看看，也會到巴黎近郊探訪梵谷、塞尚等西方藝術大師的足跡。在臺灣加入「五月畫會」的謝里法，來到巴黎，更會抱著熱切的心情參觀「當地的展覽」。

　　「羅浮宮」是謝里法最常去的美術館，初開始本來只想從前人大師作品當中尋找素材，從中思考如何轉換成為自己創作的可能。羅浮宮的展廳是將作品按照西方美術史發展的時間序，再分地域與所屬藝術家的類別進行展示排列。謝里法初始雖非為了學習西方美術史而進羅浮宮，

謝里法在巴黎時常前往羅浮宮朝聖。

在多次參觀以後，遂逐漸觀察到作品彼此之間的關聯，歷史（時間）、地域（空間）因素對作品風格的影響，以及藝術風格在不同世代的延續或擴展的走向。謝里法回憶說：「進羅浮宮逐漸發覺到作品不是獨立存在而且還有彼此之間的關連性，緊接著便看出風格延續和擴展的流向，

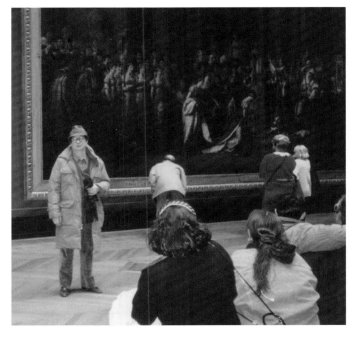

謝里法與羅浮宮內大衛的〈拿破崙加冕禮〉巨幅油畫合影。

從時間又出現了空間的概念，注意到地理因素，利用地圖來記錄歷史發展的版圖，……是我關切美術史的開始。」觀畫的眼睛與反思的心靈交互作用，觸動謝里法從創作媒材技法的思惟轉向到美術史自身定位的問題：「當年第一步踏進巴黎羅浮宮，似已經註定這個命運，沿著裡頭牆面看下去，踩著人類美術史的腳步，尋找美術風格怎麼來的？將往哪裡去？認為歷史往哪裡走我就往哪裡去。」往後謝里法的作品，不分形式都帶有某種程度對歷史的探討，大概源自

[右頁圖]
謝里法1965年畫的不透明水彩：西班牙人、英國紳士、法文教授、義大利女房東。

1966年夏天，謝里法到西班牙旅行拍的紀念照。

巴黎三劍客合影。左起：廖修平、陳錦芳、謝里法在紐約共商籌備巴黎獎的情形。

於此。

　　一方面在學校工作室學習、一方面在外賺錢打工，謝里法還利用假期到巴黎以外的其他地方遊歷。1965年復活節，他跟隨巴黎學生的朝聖團到義大利梵諦岡參加聖典，順道旅經南歐，看了許多中古世紀的圖畫。一年後去西班牙，到畢爾包（Bilbao）不遠的阿爾塔米拉（Altamila）參觀洞穴壁畫，這是西方美術史的源頭。後來還到德國、南法等地。謝里法喜歡旅遊，也喜愛交友，常和來到巴黎的各國留學生切磋討論各種藝術的、非藝術的議題。因為與陳錦芳、廖修平的交遊特別密切，三人擁有了「巴黎三劍客」的稱號。

　　陳錦芳是臺灣大學外文系的畢業生，拿到法國政府公費，較謝里法早到巴黎留學，

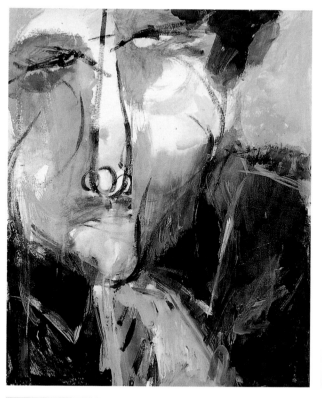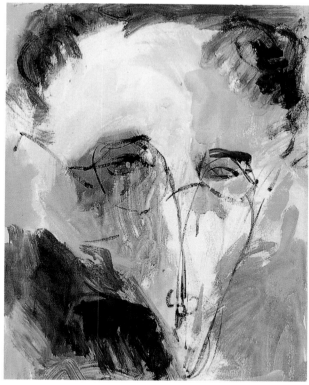

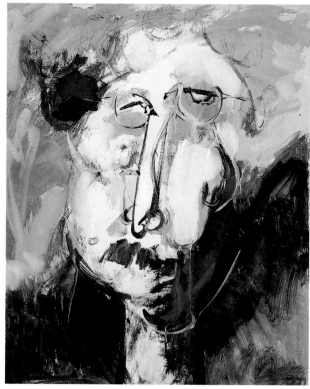

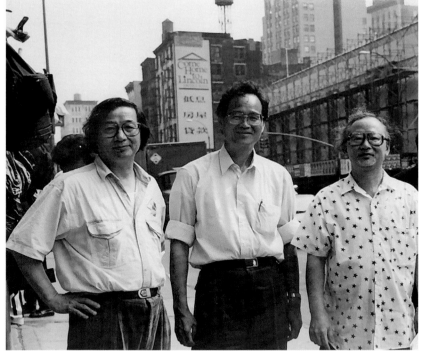

法文能力很強。勤於博覽群書，對文藝各領域多有深入涉獵，從事語言、繪畫、也在藝術理論有所鑽研。初到巴黎的謝里法上法語課，遇到問題都是向陳錦芳請教。

廖修平是謝里法師大藝術系的同班同學，先在東京學習版畫，較謝里法晚七個月到達巴黎，來巴黎的第二年就得到「春季沙龍」銀牌獎。他參加很多國際畫展，間接將版畫的消息告訴謝里法，也將自己國際參展的經驗分享並鼓勵謝里法參展，以增加國際畫展的經歷。

1993年「巴黎三劍客」創立財團法人巴黎文教基金會，由廖修平任董事長，陳錦芳、謝里法、王哲雄、廖修謙、鐘有輝、蔡義雄、曾龍雄擔任董事，主要目的是「以獎助青年留學研究藝術及藝術創作提高民生生活品質。保存藝術文化及促進國際藝術交流。」，這是有感於法國國立美術學院「羅馬獎」（Prix de Rome）的設置，基金會為了提攜後輩亦成立「巴黎獎」（Prix de Paris），資助具有藝術潛力的臺灣青年藝術家赴巴黎進修。

[上圖]
謝里法（左2）與廖修平、陳錦芳創立財團法人巴黎文教基金會，設置巴黎獎。

[下圖]
「巴黎三劍客」左起：謝里法、廖修平、陳錦芳1990年攝於紐約街頭。

▊「人體的變奏」
走出巴黎春天

初到巴黎，謝里法先是進入國立巴黎美術學院的雕塑工作室跟著珂丟里耶（Couturiére）老師學雕塑，所學習的「泥塑」要用木棍將黏貼上去的泥塊打平，這和在臺灣時師大學到用木刀壓的方式很不同，經過費心的摸索，才逐漸掌握其中訣竅而能學以致用。雕塑創作的學習除了在學院，也在學院外獲得熊秉明的指導與啟發。熊秉明精要地以「三點論」歸納雕塑：「要把造形結構做好，就必須懂得掌握三個點的關係，每一角度所捉到的不可少於三點也不可多於三點，這樣一來，立體形的張力便可拉得最緊也最均衡。」雕塑是三度空間的藝術，不管從哪一個方向看，雕塑作品都要做到三度空間組成的立體感。這個關鍵性的提點，讓謝里法對於雕塑藝術的領悟受益匪淺。

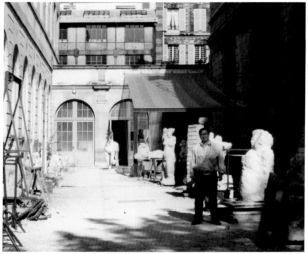

從雕塑延伸出來的是對平面繪畫的進一步認識，熊秉明在一次看過謝里法畫作之後說：「畫的顏色越單純越能展現力道，就像雕刻利用最簡潔的幾個面構成的造形才最有力，尤其所畫的是強調畫面張力屬於結構性的作品，被色彩切割了之後力量就不再緊湊。」原來藝術的表現力不在不斷繁複的加法，有時是在化繁為簡的減法，簡約反而更能突顯出力道。對於一位求知若渴來到藝術

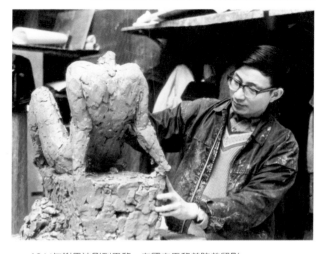

[上圖] 1964年謝里法剛到巴黎，在國立巴黎美院前留影。
[中圖] 巴黎美院雕刻工作室一景。
[下圖] 1967年，謝里法在巴黎美院雕塑教室裡上課的情形。

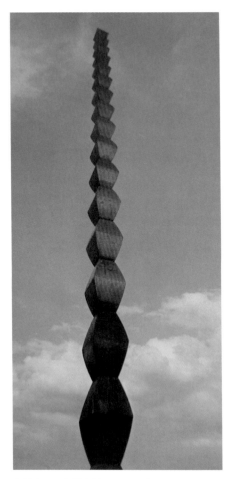

布朗庫西　無限之柱　1937　高29.35cm

之都的年輕藝術家，很容易就汲汲營營地過度努力而缺乏冷靜思惟的沉澱，熊秉明灌輸謝里法「哲思」對於藝術創作的重要。

　　一件讓謝里法印象深刻的事，是他前往國立巴黎現代美術館參觀已逝雕塑家布朗庫西（Constantin Brancusi, 1876-1957）和阿爾普（Jean Arp, 1886-1966）兩人生前的工作室，工作室內擺放了藝術家生前所使用的工具及未完成的作品，謝里法從中領略到創作整體性的道理，一件藝術品與其創作階段的周遭環境所有物是緊扣相連的整體。他並且比較了兩位雕塑家的作品，同是探討時間性，布朗庫西的作品〈無限之柱〉是展現素材原本作為物體的特質，以一個物的存在去介入空間與時間；阿爾普的作品〈飛鳥〉則是以鳥飛翔的造形去強調時間所帶來速度感的意義。一個議題而有多面向的探討與呈現，給予謝里法很大的啟發，在後來的藝術創作，他也很努力地在相同議題下尋求各種有形無形的跨越。之後離開巴黎，就沒有機會再從事雕塑創作，對此他甚感遺憾。

　　泡咖啡館是巴黎人的日常，儼然謝里法也感染了這個習性。泡咖啡館時就觀察街頭或咖啡館的人，將形色人群的互動與姿態，快速地用簡單的線條勾勒出來，回到家中再挑選幾張經過變形畫成油畫，如此而構成「巴黎人物」系列。這個系列作品尺寸雖小但件數很多，線條自由揮灑、用彩大膽強烈。至於「闖開那扇門的人」系列則是延續「巴黎人物」系列的繪畫創作，人體身形愈加強烈的變形扭曲，畫面加進門窗等元素猶如舞臺布景，致使變形的人體被阻隔在門內門外、窗內窗外，城市生活的擁擠喧囂，卻只是虛偽的假象，在這個假象之下是人與人之間難以跨越的疏離，誰有勇氣闖開無形阻隔的那扇門？謝里法畫出了巴黎大都會人與人之間的疏離狀態。

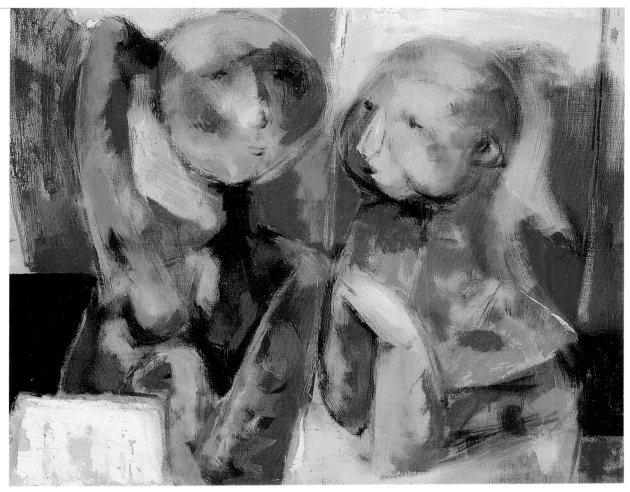

謝里法
屋頂下的東方留學生
1964　油彩、畫布
尺寸未詳

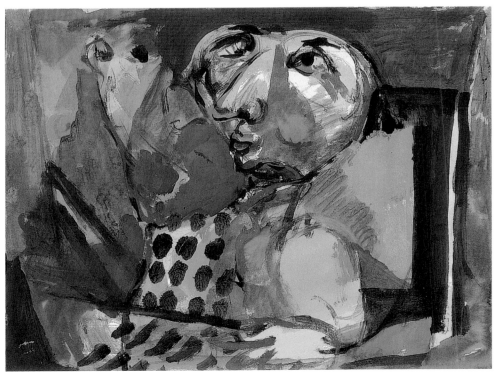

謝里法　蒙巴納斯小販
1965　不透明水彩
尺寸未詳

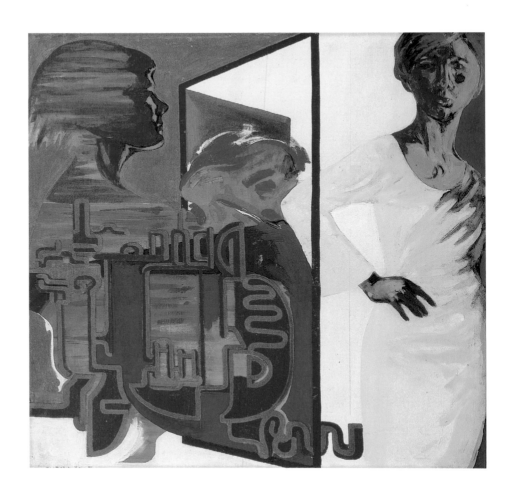

謝里法　門裡門外　1966
油彩、畫布　尺寸未詳

[右頁圖]
謝里法1966年在Jean
Delpech工作室作的
膠版畫〈無題〉，為國
立巴黎圖書館收藏。

█ 跨越媒材鴻溝

　　還在臺灣師大藝術系就讀期間，謝里法曾經有一學期在吳本煜老師的版畫課做過一些木刻版畫，成績很不錯，卻仍屬於課堂習作，尚稱不上入門。1964年來到巴黎進到學院學習雕塑，某天晚上從畫模特兒的素描教室出來，沿著走廊看到版畫教室還有人在上課，就好奇地朝內裡探望。戴貝斯（Jean Delpech, 1916-1988）先生是這裡夜間進修班的版畫老師，恰巧看到便迎面走來，他領著謝里法進入教室、穿上工作服、給了一塊手掌大小的鋅版，就開始以法文、英文參雜地傳授起版畫製作方法。幾天之後，謝里法以鋅版完成了來到巴黎的第一件版畫作品，就此展開他藝術創作歷程中豐碩的「版畫十年」。

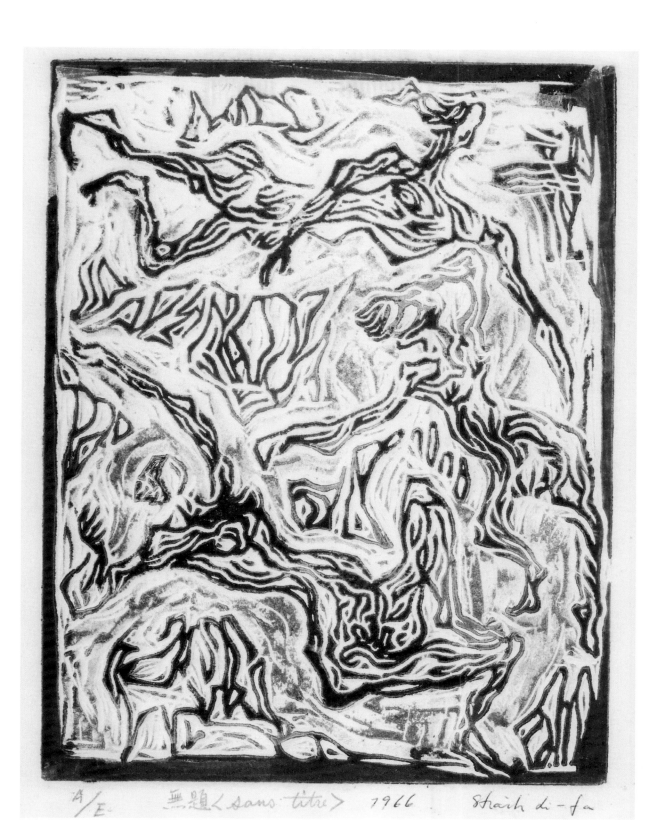

A/E. 無題〈sans titre〉 1966 Shaih Li-fa

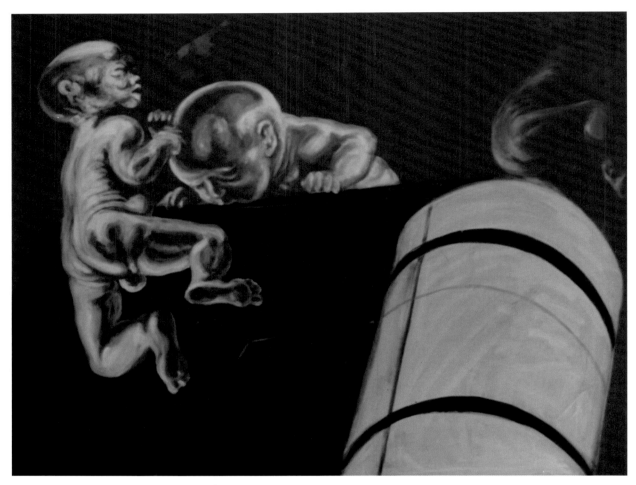

謝里法　再版的人生遊戲
1968　壓克力、油彩、畫布
113×139cm

[右頁圖]
謝里法
玻璃箱裡的愛情（三）　1968
蝕刻（鋅版）　37×15cm

　　基於無所畏懼而勇於嘗試的精神，他試圖嘗試相異材料、相異形式、相異技法、相異圖騰、相異主題、相異文化……之間的種種跨越，化不可能為可能，使藝術創作成為真正的創新。他從參觀美術館的圖錄、教堂或廟宇的壁畫、藝術史上藝術家的畫冊之中，擷取非特定宗教的宗教圖騰，再將之重組，謝里法解釋：「我所以這麼做純粹是為了避開慣用的透視法和呆板的地平線，像中世紀繪畫般可盡情讓人物在畫面自由遊走，建構成人文意識為主題的創作路線。」從鋅版版畫製法得到的靈感，謝里法從事膠版版畫創作時，發現刻膠版的刀法下手力道較深，可以將印製鋅版的方式轉而用於膠版，先將顏料填進底層，然後用滾筒再上一層顏色，將這個凹凸兩層都有顏色的膠版，像鋅版的印法放

在壓印機上滾壓過去，如
此而在紙上印出多層不同
的顏色。戴貝斯老師很讚
賞他這種以宗教為題材所
進行的鋅版化膠版創作，
平時課程之後，他會邀請
謝里法到家中的私人工作
室，每週有兩次的加碼學
習，最後索性和謝里法交
換作品，甚至推薦謝里法
的作品給國家圖書館版畫
部收藏。當時，歐美正興
起版畫雙年展的熱潮，也
由於版畫的寄送相對比較
便利，受到老師和廖修平
的鼓舞，謝里法每年都有
作品參加國際性版畫展，
獲得前所未有的成功。

　　1968年到了紐約，有
較大的工作空間和資源，
謝里法的藝術創作更拓展
了材質技法的運用。先是
跨越油性顏料和水性顏料
不相容的界限，將兩者混
合使用；配合畫面造型剪
貼紙模，再以現成的筒裝
噴漆上色；利用設計繪圖
所使用的貼膠細線來分割

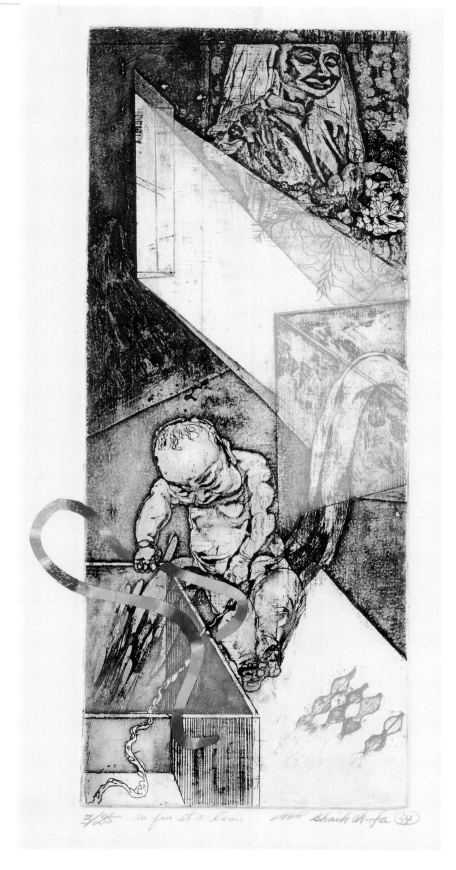

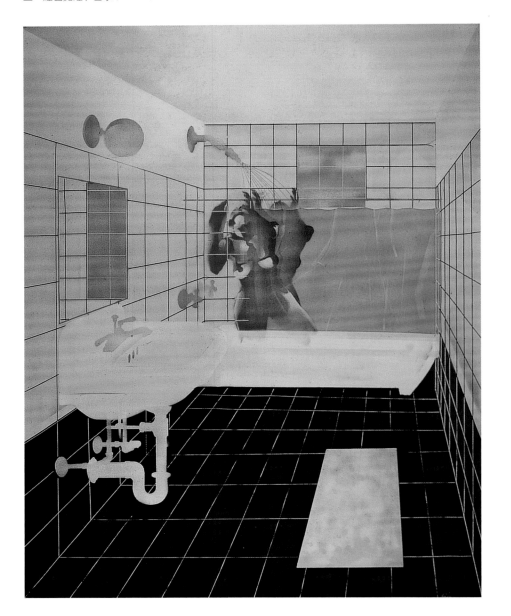

謝里法　浴室　1968
壓克力、畫布　167×129cm

畫面空間等進行許多媒材技法的實驗，曾經也結合捕捉影像的照相術，將攝影應用於版畫的創作。1975年，謝里法轉向作藝術評介與臺灣美術史的研究書寫，版畫創作暫告中斷。

▌「嬰兒與玻璃箱」冰冷的溫室

　　1965年完成「宗教」系列作品，人的造形比之前更嚴重產生變形，宗教象徵圖像被巧妙地當作代表西方文化意義的圖騰，跨越東西方文化

謝里法
女男之間-連作14 1969
油彩、畫布 93.5×126cm
國立臺灣美術館典藏

藩籬,參雜進中國文字各式書體的筆劃形象,使用膠版版畫創作,雕刀刻版的力道清晰可見,線條蒼勁,筆勢能量飽滿蓄勢待發。「宗教」系列的膠版版畫創作持續約莫有一年的時間。

繼之,謝里法轉向關注另一個主題——「嬰兒與玻璃箱」系列。

謝里法到了巴黎,一個東方人要在西方世界中生存,都市生活的疏離感比之過去童年生活有過之而無不及,隨著「巴黎人物」系列、「闖開那扇門的人」系列,謝里法為他的藝術創作之路逐漸創生出發展的主軸,即疏離生活所要面對的矛盾衝突心理,繼之而有「嬰兒與玻璃箱」系列的出現。此系列作品中的嬰兒,象徵他自己,也象徵巴黎或其他都市生活中的每一個人,是有機的生命體,嬰兒外罩的玻璃箱,表面上的功能是在保護嬰兒避免外在病毒的侵擾,然而保護的同時卻也是隔離,隔離嬰兒與外界的聯繫。嬰兒看得到外在的世界,卻只能眼睛看無法觸摸,他像是個囚犯被囚禁在玻璃箱的牢獄之中,玻璃箱的玻璃太清

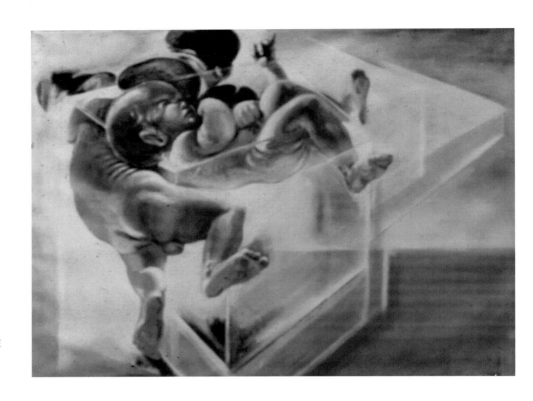

謝里法
「嬰兒與玻璃箱」系列之〈在
冰冷的世界裡〉 1968
油彩、畫布 113×140cm

[右頁上圖]
謝里法
「嬰兒與玻璃箱」系列之〈成
長中的嬰兒〉 1968-69
蝕刻版畫 22.5×37.6cm
國立臺灣美術館典藏

[右頁下圖]
謝里法
嬰兒與玻璃箱系列 1968
蝕刻（鋅版） 27.5×37.5cm
國立臺灣美術館典藏

澈、太透明像是難以察覺存在的無形，這使得被囚禁當中的嬰兒很難訴說這種無形囚禁的苦楚。有時玻璃箱的表面會因為光線反光而映射嬰兒或周遭影像，但這都只是光學作用下的虛幻鏡像，美麗卻不真實。不！也許這才是人類生活的現實，那就是我們都生活在不真實的虛幻世界之中，「嬰兒與玻璃箱」表現出謝里法他自己，以及現代人對生命的體認和感受。

　　「嬰兒與玻璃箱」系列大部分是油畫，有時壓克力和油彩混合使用，嬰兒的肉體是溫熱粉嫩的，外罩玻璃箱卻是堅硬冰冷的，色彩的運用上極為衝突，謝里法曾表達過「嬰兒與玻璃箱」系列是他當時在巴黎最令他陶醉的創作。後來他在油彩中參雜水性顏料，嘗試油性顏料和水性顏料之間不相容卻相撞擊的實驗效果。在其製作版畫的高峰期，也試圖以鋅版版畫和絹印去延續「嬰兒與玻璃箱」主題的創作，總覺得過去以來都沒有將內心盡數表達出來，直到紐約時期這系列仍然持續有一段時間。

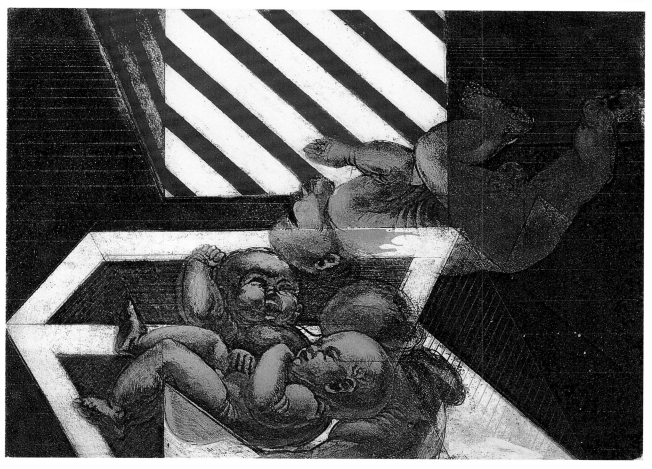

三、藍色吶喊 / 紐約 (1968-1978)

謝里法離開巴黎是個偶然，卻讓他從1968年移居美國紐約長達二十年之久。紐約是戰後全世界文化藝術的交會之地，謝里法在此吸取了全然開放的自由氣息，不僅在藝術創作的議題上提升為全球視野，藝術創作的形式上也有跨域的新嘗試，他開始嘗試當時盛行的照相寫實主義，至於長期深耕的版畫創作，其結果表現尤其亮眼，時常參與國際展覽並獲獎。值得一提的是，謝里法當時雖遭政府的禁止無法回臺，他的版畫作品仍獲得了1970年全國美展第一名。

[右頁圖]
謝里法　構成之一（局部）　1975　壓克力、續添的混合材料　66×52cm

[下圖]
1969-1970年，謝里法以西貝茲的工作室製作椅子為主題的系列作品。

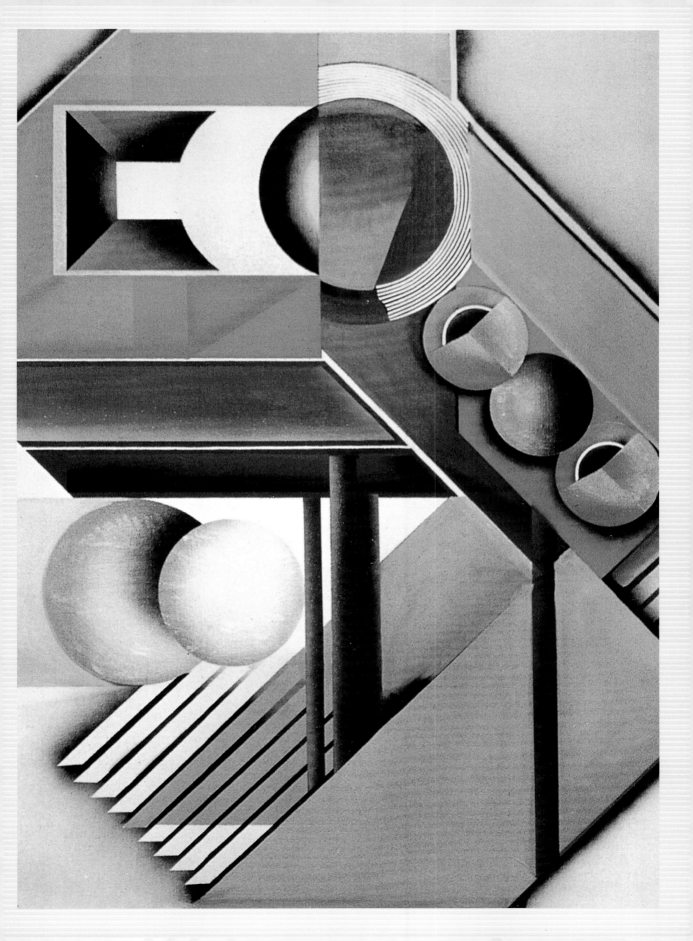

飛向紐約已沒有回頭

1968年，謝里法來到巴黎已經四年了，四年的時間不算太長，卻也不算太短，他在這不算長也不算短的時間，在異域之土開拓了全新的視野，以宏觀的視角有了全新的思惟。生活的潛移默化，謝里法在各個方面已逐漸融入巴黎，某種程度成為他畫筆下的「巴黎人」，多年之後他回臺灣又重返巴黎時，總說要「回」巴黎，對他而言，心理上早已認同而將巴黎視為他的另一個故鄉了。

法國「五月學潮」期間，巴黎首當其衝，許多臺灣留學生都紛紛離開巴黎，謝里法也決定「暫時」避難，他搭乘7月6日由布魯塞爾起飛到紐約甘迺迪機場的學生包機，心裡想著只在紐約停留一個月就回來，所以買的是來回機票，也希望在這一個月內將巴黎所繪的水彩畫於紐約賣出，只要能賺得一千美金就是在巴黎一年的生活費。

經過十四個小時的飛行，到了大西洋另一端的美國紐約。7月到紐約，9月謝里法就在羅德島亞貝可絲畫廊舉行個展，再加上作品的零賣或寄賣，他在很短的時間就籌到原先預計的一千美金，但卻沒有因此就回巴黎，而是繼續留在紐約，直到1988年第一次得以返臺，謝里法的紐約時期長達整整有二十年。

初到紐約，謝里法先聯絡早他一步到達的巴黎同學，租賃一個小房間住了下來，沒多久，原本在巴黎結識的馬翠萍小姐也來到紐約，同年他與馬小姐結婚並在隔年女兒謝暉出世，這是謝里法的第一段婚姻。

也來到紐約的廖修平，1969年介紹謝里法在邁阿密現代美術館舉行個人版畫展，又在蘇荷科特隆畫廊舉行畫展，原就在巴黎發展有一陣子的「嬰兒與玻璃箱」於紐約首次發表。紐約有別於巴黎的不同風貌，城市氣氛迥異於巴黎，新環境的新衝擊，吸引謝里法產生新的省思，「1968年我來到美國所受到的啟示，無可否認，最有意義的就是從

1968年的謝里法身影。

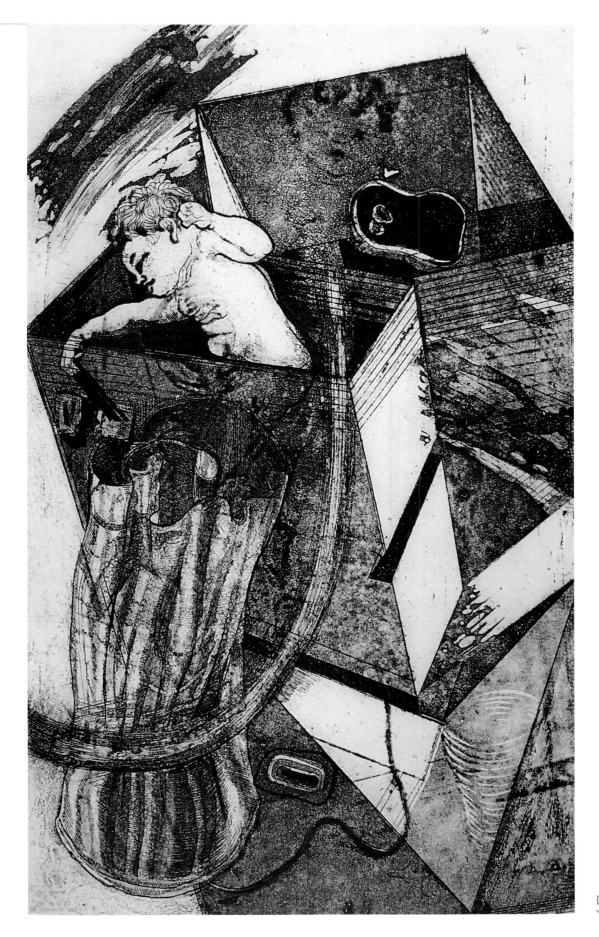

57

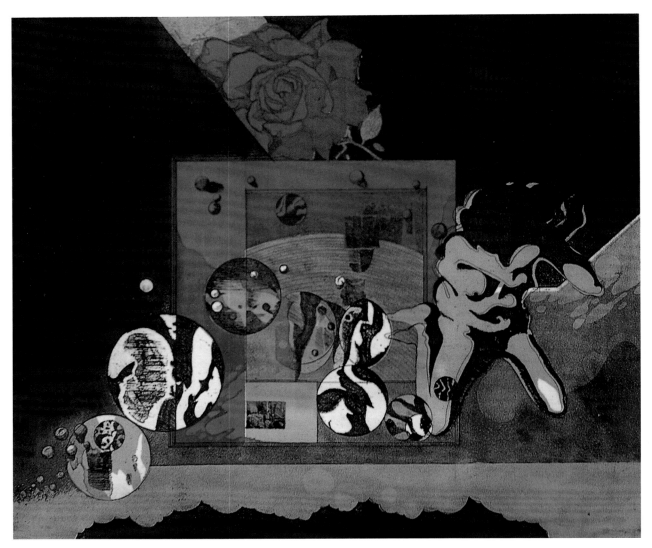

謝里法　沒有開始的故事
1969　版畫（蝕刻）
35×42.2cm
臺北市立美術館典藏

文化殖民如何邁向獨立這一點上的覺醒。」再加上家庭的安穩與畫業的
順利，謝里法續留紐約，接受「從文化殖民如何邁向獨立」的啟示。

西貝茲藝術家之家走出畫壇

　　「西貝茲藝術家之家」（Westbeth Artist Housing）位於紐約哈德遜
河邊的西村，由建構於一次世界大戰前的十三幢建築所組成的一個社
區，前身是貝爾電話公司（Bell Telephone）的實驗室，在國家藝術基金

會（National Endowment for Arts）與卡普蘭基金會（JM Kaplan Foundation）的資金挹注下進行管理。「西貝茲藝術家之家」是美國將工業建築轉為住宅用途提供藝術發展的首例，來自全世界的藝術家都可申請入住，用比一般市場更便宜的租金租下作為工作室或住所使用，所以進駐的藝術家很少再搬出的。

　　透過美術協會的推薦申請，謝里法到紐約的隔年（1969）冬天搬進「西貝茲藝術家之家」裡的一幢十四層樓建築居住。他花了很多時間及心力裝潢布置這個新居，居住期間總覺得不能盡如人意而一再改裝。工作室兼住家的空間形態，使得生活起居與工作都混雜在一起，尤其女兒出生之後，小孩的照顧與藝術創作很難兼顧，常常感覺手忙腳亂。

入住的藝術家來自世界各地的各個不同的創作，例如：畫家、雕塑家、攝影師、建築師、詩人、音樂家、戲劇家等，像是各類藝術的總集合，謝里法就近就能接觸到多元不同背景的藝術家，以及他們所從事多樣不同種類的藝術。像是韓國藝術家白南準（Nam June Paik, 1932-2006）當時也在此居住，其大放異彩的錄像藝術（Video Art）成為該藝術領域的經典，打開了謝里法對科技進入藝術創作的初步認識，另外較常來往的華人畫家則有龐曾瀛、丁雄泉。

除了供給藝術家申請居住，「西貝茲藝術家之家」也設計有餐廳、郵局、銀行、托兒所、健身房、會議廳……生活機能一應俱全，

[上圖]
在紐約西貝茲版畫工作室內的謝里法。

[下圖]
1972年，在西貝茲丁雄泉畫室。右起：謝里法、姚慶章、林復南、秦松、夏陽、汪澄、鍾慶煌、丁雄泉、韓湘寧。（陳輝東攝）

也對外出租為工作室或商業畫廊。謝里法住進「西貝茲藝術家之家」的第二年（1970），因為歐美正興起版畫的熱潮，同住其中的一位南斯拉夫畫家，發起了組織版畫協會，再以這個協會的名義向州政府申請經費從事版畫創作。買來石版和銅版用的壓印機設備，以及製作照相版的暗房設備，向管理委員

會要來一個空間，成立版畫工作室，謝里法於是成為這個版畫工作室的技術指導。版畫工作室的經營很成功，「西貝茲藝術家之家」裡以戲劇家最為活躍，幾乎每天都有戲劇上演，而版畫工作室的活動則僅次於戲劇，這是謝里法在紐約跨向畫壇的第一步。

▌「戰爭與和平」革命的年代

來到紐約的謝里法，接著面臨到的是美國波濤洶湧的反戰思潮。1964-1968年期間，越戰戰事升級致使美軍增兵越南，對此，1968年哥倫比亞大學爆發了抗議行動，美國民眾開始群起反戰，1970年春天美軍進兵束埔寨，大學生大規模掀起反越戰、反寮國及束埔寨戰爭的示威抗議，四名學生在肯特州立大學遭到國民警衛隊槍殺，更激起社會各階層的反戰行動達到最高潮，長達十幾年的越戰，直到1975年才終告結束。與此同時，臺灣也歷經退出聯合國（1971）、臺美斷交（1979）等重大外交失利，這使身在國外而仍然關心國內情勢的謝里法，連結美國的反戰思潮

約1975年，師大同學在紐約全家福酒樓前合影。左起：吳炫三、謝里法、廖修平、蔣健飛父子。

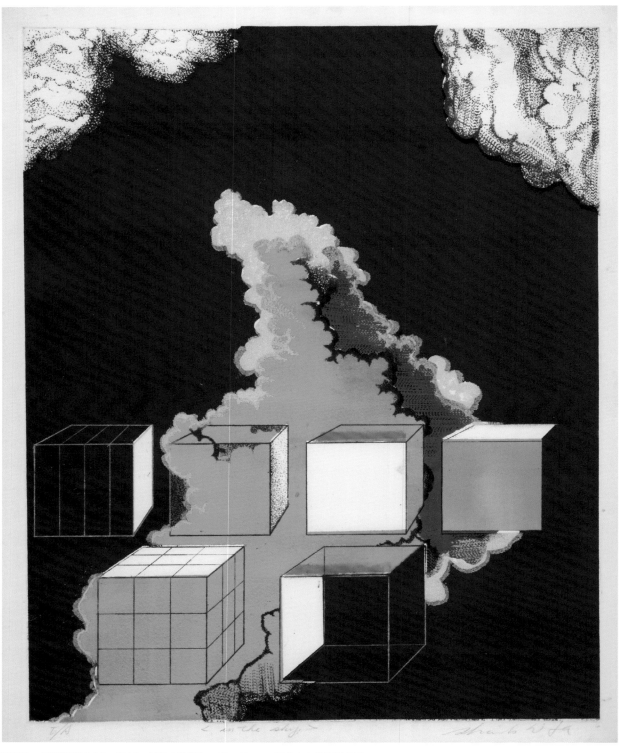

謝里法　戰爭與和平之1　1969　蝕刻（鋅版）　50×39cm　臺北市立美術館典藏

[右頁上圖] 謝里法　戰爭與和平之5　1969　蝕刻（鋅版）　42×35cm　臺北市立美術館典藏
[右頁下圖] 謝里法　戰爭與和平之6　1969　蝕刻（鋅版）　42×35cm

而有新的藝術創作產生。

　　謝里法於紐約時期的版畫創作先是延續巴黎時期的題材「嬰兒與玻璃箱」，而以異材質混合，轉向對時間與空間的相對性討論。他在「西貝茲藝術家之家」的版畫工作室製作銅版和絹印版畫，剛開始時只做單色印刷，後來嘗試套色的使用。他觀察美國的反戰現象也反省臺灣的處境：「越戰之後，歐美各國都出現反戰思潮，其實他們只是反戰，反對發動戰爭的政府，這行為與反叛國家不能畫上等號。這時候在我心裡才慢慢釐清國家、政府、人民、土地、政權之間的關係。」有了這一層的深刻思考，而逐漸將創作的重心移向對美國社會反戰思潮的呼應，作品內容則逐漸圍繞在政治性的議題討論，遂而產生「戰爭與和平」系列。

　　「戰爭與和平」系列除了使用金屬版的凹版技法，也製作了很多紙版作為套色之用，作品畫面穩定且更多彩豐富。先後大約製作了十七、八幅，大部分印成七十五張限定版（連同原版），每次選出十二幅使成為套組展出，每套組合不一定相同，後陸續賣給版畫經銷

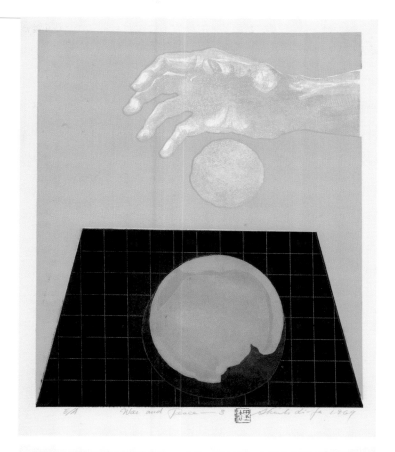

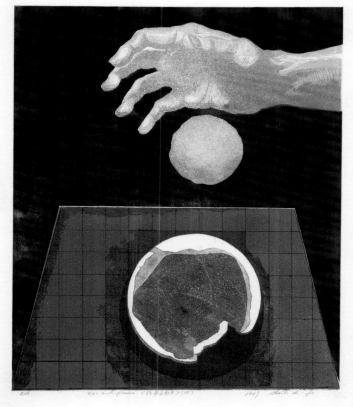

63

[右頁上圖]
謝里法　戰爭與和平之12
1969　蝕刻（鋅版）
35×42cm
臺北市立美術館典藏

[右頁下圖]
謝里法　無題　1971
絹印　38×52cm

謝里法　安樂椅-4
1969　蝕刻（鋅版）
42×35cm
臺北市立美術館典藏

1969-73年，美國學生
興起反戰運動，此為在
此學潮下的「戰爭與和
平」系列鋅版畫之一。

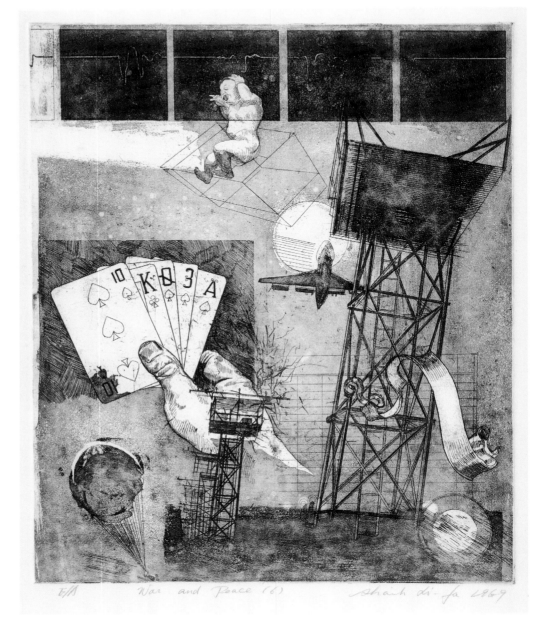

商，如今只剩不到半數留存。1960至1970年代的美國，出現很多新興的藝術
潮流，如普普藝術、歐普藝術、硬邊繪畫、極限主義等，都以鮮豔明亮的顏
色、均勻塗布的色塊作抽象性的表現，這恰恰適合絹印版畫的使用，謝里法
在紐約身在潮流之中也深切感受到這股趨勢，他以「純造形」系列暫別社會
現實，而單純地從事造型與色彩之間的研究。

E/A War and Peace (12) Shark Lif-la 1969

▌照相寫實中找到自己的「眼睛」

　　來到紐約的謝里法開始對攝影發生濃厚的興趣，將攝影技法應用到版畫創作上，使作品出現照片拍攝、暗房處理等製作程序痕跡的獨特效果，再加上1970年代的紐約畫壇颳起一陣「超級寫實主義」的旋風，謝里法的藝術創作也很快地進入到以攝影為主的寫實世界。

[左頁圖]
謝里法
在空間裡尋找時間的位置
1970-71　壓克力、噴漆
182×147cm

謝里法
開門‧關門的孤獨少年
1973　壓克力、畫布
167×166.7cm
國立臺灣美術館典藏

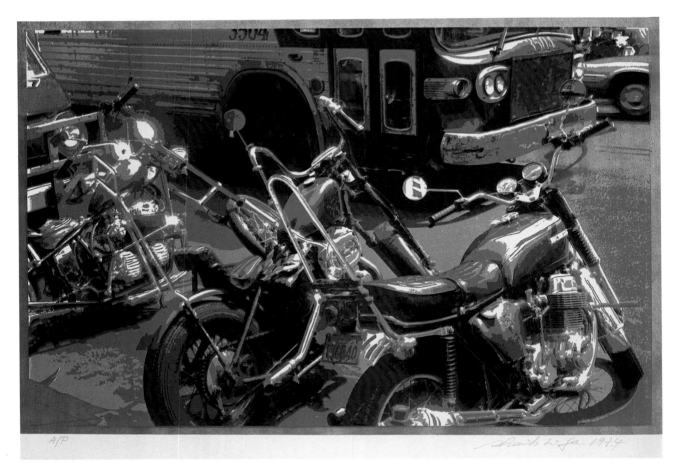

A/P

謝里法　摩達車　1972
照相絹印版畫　26×40cm

　　所謂「超級寫實主義」（Hyperrealism，另名「照相寫實主義」
Photorealism），是以比寫實更寫實到幾可亂真的繪畫或雕塑，針對稍早
前的抽象藝術給出嚴厲批判。抽象藝術脫離了具體化的生活世界，顯示
出為藝術而藝術不受污染的藝術潔癖。然而藝術怎能與生活脫鉤？抽象
藝術的藝術潔癖使得它與社會大眾漸行漸遠，終至變成遙不可及無法理
解的地步。這時適時出現的「超級寫實主義」，則是將藝術從虛無縹緲
的天上再度回歸俗世凡間，減輕藝術家內心主觀的感受或情緒，反像是
科學家似的客觀而真實的將日常生活的現世樣貌忠實呈現。攝影照片的
使用成為「超級寫實主義」傳達客觀真實的最佳利器，從事「超級寫
實主義」繪畫的畫家，首先利用攝影拍攝影像，再以其高超的繪畫技
巧，手法細膩地將此影像等比例且高解析放大繪製成繪畫。美術史上

謝里法　紐約超市門前
1973　照相絹印版畫
40×52cm

謝里法　紐約第五大道
1972　照相絹印版畫
51×61cm

謝里法　地下鐵入口
1973　照相絹印版畫
40×52cm

謝里法　嬉皮聚會
1973　絹印
40×52cm

最具代表性的「超級寫實主義」畫家克羅斯（Chuck Close, 1940- ）有此名言：「我最主要目的是要把攝影的信息翻譯成繪畫的信息。」對於「超級寫實主義」的畫家而言，他們是現實生活與繪畫之間無個性的翻譯員，而攝影影像正代表的是現實生活的片段擷取，他們的任務就是將現實存在於攝影的訊息，翻譯成繪畫訊息的存在。

受到「超級寫實主義」理念的影響，謝里法發展出「紐約生活」系列，內容以平日拍攝的紐約街景為主，尤其著重在日常生活的平凡景象，像是超市賣場堆放的貨物、賣熱狗三明治的小販、街角公園的電話亭、巴士停靠站、路邊地下鐵的出入口等，都成為他觀察的對象進而成為創作題材，以攝影絹印版畫的方式記錄下紐約所見的人間百態。

▎全國美展第一名占有一面牆

馬白水是謝里法在師大藝術系求學時候的老師，對謝里法的才能表現非常賞識，後來謝里法出國，師生情誼卻從未中斷。謝里法居住紐約期間，馬白水於1975年也旅居紐約，往來密切。

馬白水（1909-2003），出生於中國東北遼寧，本名馬士香，號德馨，1948年更名馬泉，後將泉字拆解為白水，取自水的能動活潑，此後便以馬白水為名。1931年「九一八事變」爆發中日戰爭，逃亡北平，執教於

馬白水　中興大橋　1964
水彩　58.4×123.2cm

71

中學美術。隨著戰事吃緊，向南方逃難，途中，馬白水不忘繪畫，沿途寫生，1948年冬天來到臺灣，開始他臺灣寫生之旅，三個月後在臺北中山堂舉辦「馬白水旅行寫生畫展」，得到臺灣省立師範學院（即後來的國立臺灣師範大學）藝術系主任莫大元注意，邀請他來校演講，深受學生好評而邀聘入校任教，直至1975年退休。

　　1970年，馬白水夫婦應梵諦岡之邀到歐洲巡迴訪問，歐洲之行結束後轉往美國紐約，相約謝里法見面。師生在異地久別重逢分外欣喜，謝里法特地帶了一幅自己的版畫作品〈構成〉贈給老師。馬白水本來就欣賞謝里法藝術創作上的才華，從大學時期就對他的作品非常讚賞，此

謝里法的鋅版蝕刻作品〈構成〉40×50cm　獲得臺灣全國美展版畫首獎。

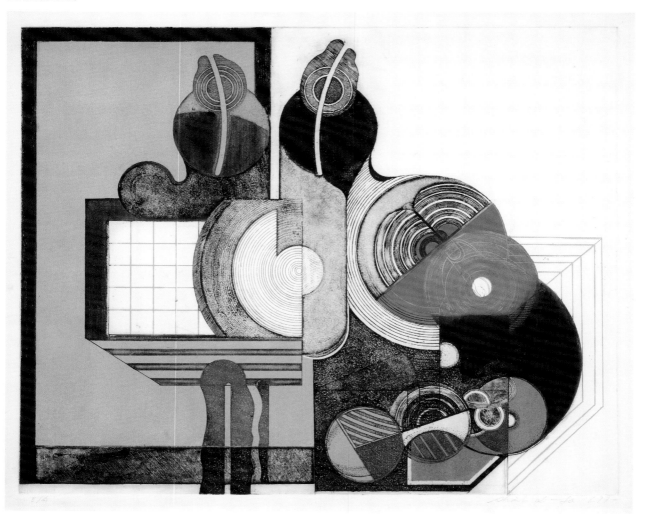

次自紐約回臺恰逢全國美術展覽會徵件，就將帶回臺灣的謝里法作品配框後代為報名參加徵選，沒有意外地，這件作品獲得了該屆展覽版畫部的第一名。謝里法回憶此事時很感謝馬白水，並至為謙虛地說：「那時在臺灣沒有強有力的競爭者，我在巴黎、紐約兩地長時間學習新的版畫技法，能夠得獎想想也是應該的。」獎是由臺北的家人代領的，頒獎一個月後，謝里法收到寄來的一張三妹淑女領獎，站在作品〈構成〉前與之合影的照片。

因為在全國美展得到第一名的這層緣故，國內美術圈更有興趣地想要認識謝里法而進一步與他聯絡，很多人建議他送作品回臺辦畫展，在臺北的家人也樂意幫忙，於是就由剛當完兵的小弟理陽擔任聯繫工作，代替謝里法拜訪了包括：孫多慈、馬白水、袁樞真、陳慧坤、廖繼春，以及剛回國任教的顧獻樑等師大老師，有家人和眾位老師幫忙，讓謝里法雖人在美國卻已得見於臺灣藝壇，1971年於國立歷史博物館（臺北）及省立圖書館（臺中）都有展出，在臺灣省立博物館舉行版畫個展，逐漸在國內享有一定的知名度。

［上圖］
1970年全國美展謝里法的版畫獲第一名，由三妹呂淑女代表出席領獎。

［下圖］
1985年，左起何文杞、張萬傳、張義雄、洪瑞麟受美國臺灣同鄉會之邀赴美巡迴訪問，合影於謝里法（右）畫室。

▍普拉特版畫中心所看到的國際

　　「普拉特版畫中心」（Pratt Graphics Center），位於紐約曼哈頓市區，是紐約「普拉特工藝學院」（Pratt Institute）所附設的大型版畫工作室。版畫中心的設備齊全，提供場所作為版畫學習，為更有效地鼓勵版畫創作，自1964年起開辦每兩年一次的國際性版畫展，直至1986年校方將工作室遷回學校本部，版畫中心才結束，營運時間長達三十多年。

　　1968年謝里法與廖修平前後來到紐約，兩人都進入「普拉特版畫中心」。謝里法在版畫中心學習到攝影製版與絹印的新技法，因為做義工的關係，他可以使用中心裡的器材去進行自己的版畫創作。每每國際上有版畫展舉辦的消息釋出，中心都會通知所有人員，鼓勵大家踴躍送件參加。「普拉特版畫中心」形塑出一股積極鑽研於版畫學習與創作參展

謝里法　漂流的年代
1971-72　照相絹印版畫
40×52cm
獲普拉特學院版畫中心第一獎

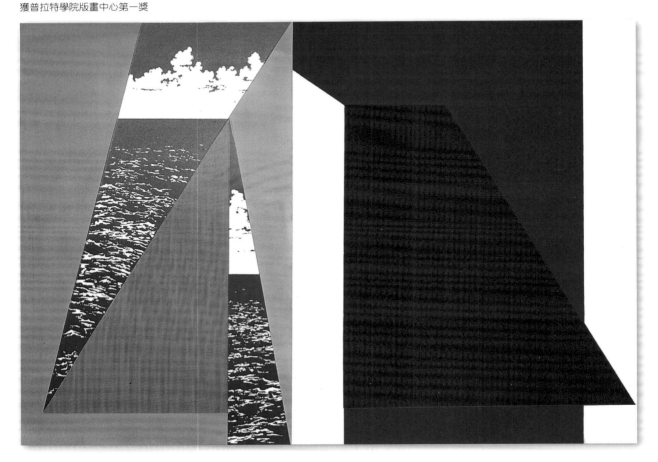

的風氣，在這樣的環境氛圍影響下，謝里法也將重心全力投注在版畫的學習、創作與參展上。

1969年先在邁阿密現代美術館舉行個人版畫展，並參加「國際青年藝術家美展」，1970年作品被紐約「現代美術館」（MoMA，Museum of Modern Art）收藏、入選「瑞士國際彩色版畫三年展」、第二屆「阿根廷國際版畫雙年展」、首屆「漢城國際版畫雙年展」。1971年，作品〈構成〉榮獲臺灣全國美展版畫首獎，作品兩幅受紐約市立美術館版畫素描組收藏，另有作品於國立歷史博物館（臺北）及省立圖書館（臺中）展出、臺灣省立博物館舉行版畫個展，並入選華盛頓國會圖書館之全國版畫展。同年，在新成立的西貝茲版畫中心擔任技術指導，在州政府經費補助下到美國全國各地巡迴展出。接下來1972年，謝里法參加「東京國際版畫雙年展」，入選紐約布魯克林美術館第十八屆「美國全國版畫展」、義大利第三屆「佛羅倫斯國際版畫雙年展」、第一屆「挪威國際版畫雙年展」，以及次年獲紐約州政府創作獎助金，入選紐約「國際青年藝術家美展」、第二十五屆「波士頓版畫家年展」、第二屆「夏威夷全國版畫展」。1974年獲紐澤西州澤西市「美術館年展」榮譽獎，入選第二屆「挪威國際版畫雙年展」，隔年再入選第三屆「夏威夷全國版畫展」獲大會收藏獎。

這些在國際藝壇上得獎參展的豐功偉績，使謝里法的「版畫十年」大放異彩，而追根究柢可以說，是「普拉特版畫中心」促使他走向國際的。

1971年，謝里法首次在臺灣省立博物館個展，馬白水教授（右）前來參觀。

四、紫色海洋／蘇荷 (1978-1988)

不同於其他的藝術家，謝里法的藝術創作總有思想觀念寓於其中，很多時候是他身處西方，卻作為東方人（作為臺灣人）的意識認同問題，他甚至曾說：「沒有意識就沒有意義」。打破一般單一藝術家製作單一作品的創作模式，作品「山上一棵樹」系列乃涵蓋他與其他藝術家的創作的集合，顯現出謝里法不安於現狀的創造性精神。少小離家老大回，當時離開臺灣是意氣風發的青年，而二十五年之後返家已是夾雜蒼髮的中老年，沒想到這竟還是一條漫漫長路，艱辛又近鄉情怯。

[右頁圖]
謝里法約1986年「山上一棵樹」系列中的作品　46×46cm

[下圖]
旅居美國藝術家每人畫一幅「山上一棵樹」送給謝里法，完成他「所有作品是別人的，合起來是我的」為主題之觀念作品。

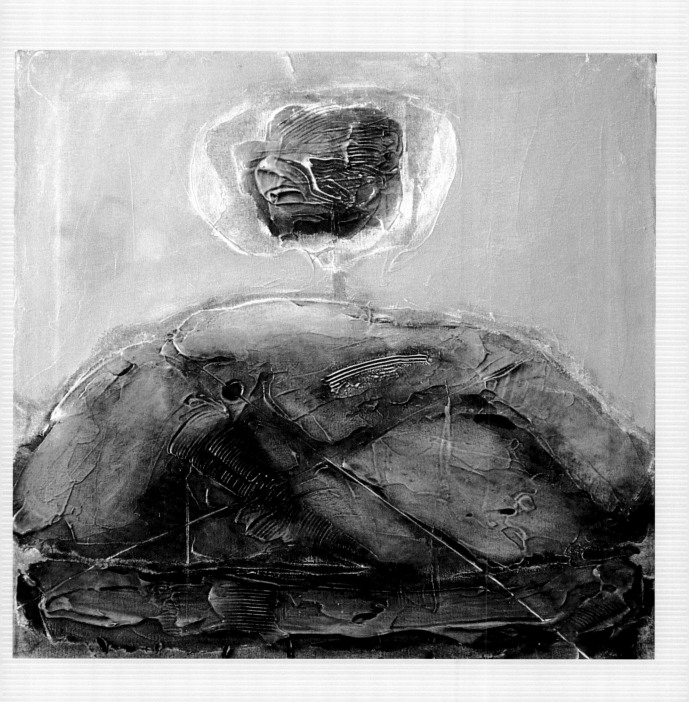

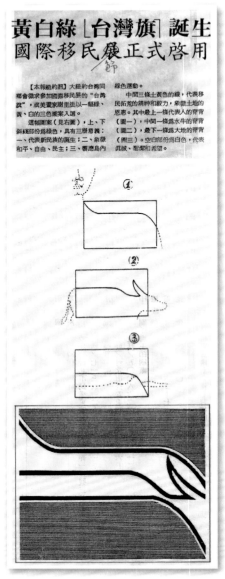

黃白綠「台灣旗」誕生
國際移民展正式啓用

【本報紐約訊】大紐約台灣同鄉會徵求參加國際移民展的「台灣旗」，流美畫家謝里法以一幅綠、黃、白的三色圖案入選。

這幅圖案（見右圖）：上、下斜線都為綠色，具有三層意義：一、代表新民族的誕生；二、象徵和平、自由、民主；三、響應島內綠色運動。

中間三條土黃色的線，代表移民拓荒的精神和毅力，象徵土地的思惠。其中最上一條代表人的脊背（圖一）；中間一條為水牛的脊背（圖二）；最下一條為大地的脊背（圖三）。空白部份為白色，代表貞潔、聖潔和希望。

為紐約移民節花車遊行設計的「臺灣旗」。在華文報紙刊登的介紹文字及說明圖。

西方視界臺灣思惟

身在紐約，擁有西方的視界，謝里法反而更清楚地檢驗起臺灣美術的處境，他深感1927年臺灣美術之有「臺展」創立，這個首次出現在臺灣歷史的官辦展覽，卻不只是畫家個人論藝競賽的場所，它存在一個更高於個人競賽的意義，那是兩股文化勢力的爭鬥，在這個競技場上所相互角力的，不僅包含藝術力，同時也包含了在背後的政治力。日本殖民臺灣的控制影響，透過「臺展」而在藝術文化上彰顯，臺灣美術的審美價值從此重新被定義而有了新的準則。

日治時期結束的大戰之後，因為政治局勢的轉變，從日本時期官辦展覽出身的臺灣美術家，原本奉「臺展」準則為不可動搖的圭臬，在1946年成立的「省展」之中，面臨到從中國大陸注入臺灣的另一股文化勢力的衝擊，「省展」再度成為相異基礎的文化乃至政治的角力戰場。充滿矛盾衝突的臺灣美術，就這麼亦步亦趨地隨時間推進而演變至今。

謝里法對臺灣美術處境的反省也擴充到臺灣身分的認同上，有一陣時間好友陳錦芳擔任「世界臺灣同鄉會」會長郭榮桔的特別助理，時常來找謝里法。借用謝里法的版畫及攝影的專長，請他印製街頭遊行的標語，有時幫忙做活動的拍照記錄。就在此時，謝里法開始在「世界臺灣同鄉會」進行臺灣美術的專題演講，將自己對臺灣美術歷史的沉思傳播分享。當時紐約舉辦國際移民節，同鄉會也組團參加，謝里法著手進行代表旗幟的設計。他以綠、黃、白三色，以三條線分別表現臺灣人、水牛和土地三者的背脊，簡潔有力地詮釋出臺灣人在土地上如水牛耕作的辛勤奮鬥過程。

[上左、右圖]
2013年在臺中20號倉庫，謝里法策展「3P民主主義美術展」展場實景。

臺灣思惟也展現在謝里法回臺後藝術展覽的策劃上。臺灣美術以民為主的思想，最早是出現在詩人兼藝評家王白淵（1902-1965）於1945年所倡導的「民主主義美術」，畫家李石樵、楊三郎、蒲添生、鄭世璠、李梅樹等都畫有大眾主題的作品作為迴響，後來雖因政治帶來的「白色恐怖」嚴厲擴及畫家的藝術創作，「民主主義美術」風潮曇花一現很快消退，其中精神卻在多年後（2013）出現在謝里法的藝術策展──「3P民主主義美術展」。展覽地點在臺中20號倉庫，取其「3P」之「of the people（民有）、by the people（民治）、for the people（民享）」之意，謝里法加入觀念藝術性的操作，由畫家先在牆上作畫，然後請畫家對應畫作，在作品前面擺出一個姿勢拍照，策展人謝里法作為評論家又以另一個姿勢來表達對該作品的詮釋並拍照，展出時再請觀眾也以自身觀展的感受擺出姿勢來進行畫作的詮釋，這樣的操作過程就體現了藝術之三段性詮釋的「3P」論述精神。

[下左圖]
「3P觀眾、藝術家、策展人在畫中相會」，謝里法與夫人吳伊凡的互動。

[下右圖]
「3P觀眾、藝術家、策展人在畫中相會」，謝里法夫人吳伊凡。

睡眠在文化交會裡

　　二次大戰，全世界幾乎都淪為戰地，受到戰火的蹂躪，當時唯獨美國本土沒有受到波及而倖免於難，這使得美國成為世界各地嚮往的天堂，大量移民從世界各地湧進美國，科學家、文藝學者專家等知識分子也不例外，尤其聚集在美國第一大都市紐約。拜戰爭之賜，紐約倒成了世界文化交會之地而快速竄起，取代巴黎變成藝術的世界重心與中心，原本由法國巴黎握有西方美術史的主要論述權，現在則轉交由紐約繼承。

　　1968年來到紐約的謝里法，沉浸在版畫技巧的精進與學習、版畫工作室的設立，以及版畫藝術創作的投注，對於自己身在紐約這個世界聚焦、文化交會之處，眼看著就要淪為無感於外而成睡眠的人。然而，具有思想能力的他不會就此睡去，很快的發生在紐約的「刺蔣事件」，讓他警醒過來。

　　事件發生之前，謝里法已經從臺灣同鄉會的會長口中得知，蔣經國訪美在紐約的時候將發起示威活動，但沒有明確說明示威是在哪一天的什麼時間什麼地點。直到此時，謝里法都尚未加入臺灣同鄉會，沒有通訊資料留存，會長只好另請他寫下地址，可作為個人通知之用。幾天過去了，謝里法沒有收到任何人的任何通知，1970年4月24日，他從畫廊出來向中央公園走去，不料竟遇到幾個東方人形色匆匆走過，他不假思索地跟隨在後想一探究竟。去到紐約市廣場飯店，已經聚集了大批民眾示威，在旁維持秩序的警察正將抗議與歡迎的兩隊人馬分開。就在這時候，先有兩輛汽車駛過，停下之後又有第三輛車抵達，瞬時間，伴隨著尖銳的吹哨聲、震天呼喊的口號聲，加上激烈揮舞的標語牌和旗幟，人潮湧向第三輛車的所在。不一會兒，就在來

獲美洲臺灣人王桂榮所設「臺美基金會」人文成就獎，左起：王桂榮、李遠哲、謝里法、林宗義、李鎮源、王桂榮夫人。

不及反應之際，突然場面大亂。「有人開槍了？！」過度的混亂使謝里法無從聽到槍響，但驚慌的耳語迅速傳開。

事隔很久之後，謝里法才聽聞原來當天開槍的是黃文雄和鄭自才，兩人在現場立刻被捕。那時，三十三歲的黃文雄是康乃爾大學博士生，而鄭自才三十四歲，正在紐約知名建築師事務所見習。接下來，各地臺灣人發起營救行動，臺灣留學生們為進行募款開始真正忙碌起來。謝里法在巴黎時已經在「五月學潮」見識到法國學生的抗爭運動，此時紐約爆發的「刺蔣事件」終於讓他看到臺灣學生登上世界舞臺。

這一聲槍響，驚醒了很多留學生，其中當然也包括謝里法。自此以後，他們對於臺灣的未來、於世界的地位、政治處境、民主的進程……有更多的思考和參與，而謝里法與郭松棻等左派人士的交往，也是從這時開始。

▌藝評是畫家與藏家間的橋

謝里法開始寫文章的機緣，是在「版畫十年」的後期階段，因為版畫作品在國內外屢次獲獎，這個時期臺灣畫壇對於人不在臺灣的謝里法有了種種的傳言，這些傳言時常會經由臺灣來到紐約的畫家傳到謝里法耳中，長此以往，他很想有所釐清，但越洋又難以委請他人代勞而確實傳達他想要傳達的訊息，於是試著寫了〈回歸與放逐〉一文首次把自己介紹給國內，文章完成後寄給在臺灣的馬白水老師，再經由馬師母修改後寄給黃朝湖，最後刊登在他主編的《作品》季刊上。

文章發表之後，不知是誰從臺北寄來剛出版沒多久的三期《美術》雜誌，這是《英文中國郵報》（The China Post）以彩色報紙印刷所出版的刊物，雖然品質與日本《藝術新潮》不能相比，卻是謝里法所見最早有

謝里法攝於紐約，這時期開始有了寫作的機緣。

臺灣美術內容的刊物，在當時非常難能可貴，這激起謝里法想提筆寫文章的念頭。他先寫了一篇介紹龐曾瀛繪畫技法的短文，接著從與熊秉明往返的書信內容延伸寫出熊秉明對雕刻的看法。差不多就在這時，有人將《雄獅美術》的創刊號和前幾期雜誌寄來。《雄獅美術》原是雄獅鉛筆公司為了推銷產品所印製的出版品，大概有50-60頁，內容很多是兒童美術相關的文章或美術比賽的照片，也參雜了美術知識的傳遞介紹，出版後大獲臺灣美術界的好評。謝里法先在《雄獅美術》寫了兩篇分別介紹梵谷和塞尚的文章，得到當時主編何政廣的賞識繼續邀稿，於是他找出巴黎時期隨手記下的幾本筆記，將筆記的內容擴充潤色成一篇篇的文章，開啟了執筆寫評藝的另一個生命歷程。

謝里法因為讀到〈從中國文學史中看魯迅的歷史地位〉一文，而興起也來談一談中國畫家的想法。正當這個時候，《中國時報》副刊海外專欄編輯高信疆因讀了《雄獅美術》的文章而來信邀稿，於是謝里法雖未直接接觸中國藝術家，而是以自己老師孫多慈在中央大學的老師徐悲鴻為對象，寫成三千多字的文章〈從中國美術史的角度看徐悲鴻的歷史地位〉。文章寄給高信疆，不消幾日收到高信疆寄來文章刊出後的剪報及隨附的一封長信，信裡抒發了專欄設立的理念和閱讀此篇文章的感想，其中一句令謝里法至今記憶深刻：「這是我第一次讀到以中國的方塊字寫出來最好的藝術評論文章」，對謝里法的評藝文章有最高肯定的恭維。高信疆後來主編整版的副刊，謝里法的文章成為《中國時報》副刊的常客。另《幼獅文藝》的總編輯瘂弦也來信邀稿，剛好廖修平在臺灣傳授版畫的新技法，謝里法就配合著寫稿介紹世界各國版畫發展的概況，如此持續約兩年後，瘂弦任《聯合報》副刊主編，繼續邀稿。這段時間，謝里法同時寫文章給《雄獅美術》、《中國時報》、《聯合報》，幾乎已然是專職的藝評作家。

謝里法在紐約工作室內寫作的角落。在這裡他完成了《日據時代臺灣美術運動史》及《珍重阿笠——在信中與阿笠談美術》。

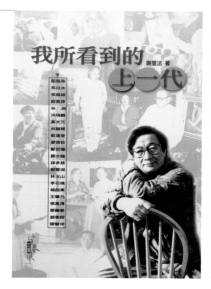

　　1975年，謝里法在《雄獅美術》開闢「在信中與阿笠談美術」專欄，透過「法爺」寫給女孩「阿笠」的信件，向青年學生介紹美術。文章設定以高中生為對象，以信箋書寫的方式娓娓道來，語調親切如同與自己家人的對話，不使用艱澀難懂的字彙，沒有高深難解的理論，美術相關的知識都無形地融入平易近人的語句中，字裡行間抒發的感懷至情至性，真情流露而動人。專欄獲得極度好評，凡讀過的人無不獲得啟發深受感動。1978年專欄出版成書《珍重阿笠——在信中與阿笠談美術》，1989年再版修訂重印，書名改成《美術書簡》。

　　1980年代，他還在紐約法拉盛地區第一銀行策劃一整年度的展覽，前後有陳瑞康、薛保瑕、許自貴、梅丁衍、李俊賢、曾長生、吳爽熹、王福東、許讚育、林莎、李淑貞、鄧獻誌、林千鈴兒童畫室等展出作品，當地的報刊如《新亞週》、《中國時報》、《世界日報》、《僑報》、《中報》，還有兩家華語電視臺都有報導。1983年為《臺灣公論報》撰稿並主編《藝文》專輯；1984年出版《紐約的藝術世界》及《藝術的冒險》；1985年，他甚至接受洛杉磯收藏家許鴻源博士之委託擔任收藏顧問，並撰寫《二十世紀臺灣畫壇名家作品集》。他觀察與之交遊的老中青畫家，將他們描述出來，寫成《我的畫家朋友們》和《我所看到的上一代》。謝里法的藝評文章，用口語的文字、簡單的比喻而能一語中的、精準到位，讀者讀來不再感覺藝術高深而遙不可及，成功地將藝術普及化，也成功地拉近畫家與藏家也是讀者之間的距離。

重新見到臺灣美術史

　　謝里法以藝術為出發進行的書寫正方興未艾，回想起出國前任教光隆商職時，住在隔壁的江明德是臺灣音樂作曲家江文也（1910-1983）哥哥江文彰的兒子，因為政治歷史因素，江文也其人及其事蹟在兩岸都被封鎖。謝里法因人在國外行動較為自由，便開始四處蒐集資料，想要寫一篇江文也的文章。很幸運地，幾經波折之後，取得住在北京的江夫人的聯繫，書信往返中得到很多珍貴資料。謝里法完成江文也的書寫，先有一篇短文刊登在《中國時報》，再有一篇長文先寫完卻較晚刊登在《聯合報》。

　　江文也因為戰爭時局的混亂，出生於日治晚期、曾被國民政府當成漢奸日奴坐牢、再又被共產政權批鬥下鄉勞改，生命的最後癱瘓在床，真所謂集所有政治悲劇於一身，基於此，謝里法難忍臺灣人輿論對江文也之滯留中國的指責，於《臺灣公論報》再為文〈論臺灣人的土性和水性——為出土後的文藝作家解疑〉。對於這篇文章，謝里法如此回顧：「這篇文章在告訴海外同鄉有關原本就住在這島上的原住民音樂的重要性，顯然我們的教育中向來忽略了這個區塊（原住民）的文化，才在江文也的音樂中無法受感動。而且江文也到中國是在日本殖民臺灣的時候前往，正如我們這一代在國民黨統治時代來到美國，一個受難的

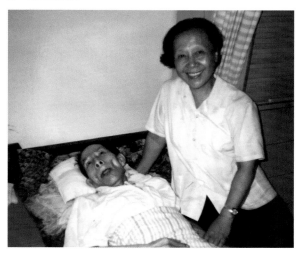

臥病在床的音樂作曲家江文也及他的夫人吳韻真。（駱幸惠攝，謝里法提供）

民族，逃得出苦難的土地，卻逃不出民族共同的苦難。」接著他又寫了一篇〈塑造文化的造型——臺灣的美、臺灣的情、臺灣的心〉，盡情抒發自己多年流浪海外異鄉的艱苦心情，因為民族的苦難，不管人到了哪裡，心也會將苦難帶到那裡。讀過謝里法這時期文章的朋友，一見到他都會說：「讀你的文章我是流著眼淚把它讀完。」顯然地，謝里法對「臺灣美術史」更甚者對「臺灣」、「美術」、「史」各個面向有

更深刻體認，透過文字書寫，時刻牽動著感動讀者的心。

　　臺灣美術史之於謝里法，已經不是書籍資料上年代、人名、地名等字眼的組合，書寫的過程，他將自己置放其中，同悲亦同喜。除了繪畫、版畫、藝評寫作，最為人稱道的是書寫出第一本臺灣美術史專書《日據時代臺灣美術運動史》。他曾經這樣註解自己從事臺灣美術史的書寫：「研究美術史是創作的延長」，可見他是抱持著創作的心態進行美術史的研究。時至今日，該書已成為大專美術課程老師指定閱讀的教科書。

　　《日據時代臺灣美術運動史》書名援用王白淵於1955年《臺北文物》的一篇文章〈臺灣美術運動史〉，書名的引用或可視為謝里法深受王白淵思想影響而向其致敬。至於《日據時代臺灣美術運動史》之得以完成，則歸功於三個契機：林衡哲、郭雪湖、何政廣。

　　林衡哲醫師身材矮小卻精神飽滿，出現在同鄉會的會場裡特別顯眼，他在大學時期已經翻譯有《羅素傳》，是「新潮文庫」出版的第一本書，正擔任「新潮文庫」的編輯。他讀過謝里法所寫的數篇文章，不同場合的每次見面，他總是不忘問謝里法有沒有文章可供集結成書在臺灣出版。林醫師的熱情，還有他想為臺灣文藝盡力付出的心，著實感動了謝里法而開始思慮著「若是要寫就得從臺灣的近代美術寫起」。

　　也大概在這個時候，1974年的某一天郭松棻打電話來，說是父親郭雪湖收藏多年的美術類雜誌剛送到家中，問謝里法有無用處，可以贈送給他。謝里法相當欣喜地接受了，與朋友開車去搬，整整有六大箱，這些圖書雜誌讓謝里法更能較全面看到了日本時期臺灣美術發展的樣貌，然而也促使謝里法的書寫於無意間遵循著「臺展」、「府展」等官辦展覽作為美術史發展的主軸，這種貼近官辦展覽的論述方式因為謝里法《日據時代臺灣美術運動史》的撰寫，根深蒂固地成為後輩從事臺灣美術史研究的既定模式。

　　後來開始進行文章書寫，為了取信讀者，謝里法還增加了哈佛燕京圖書館所找的相關資料，先提筆寫了一篇約四千字的前言，寄給正要

協助謝里法撰寫《日據時代臺灣美術運動史》提供資料最多的前輩畫家郭雪湖於1989年寫給謝里法的信。

1988年謝里法回國歡迎會中，何政廣（右）將新版的《日據時代臺灣美術運動史》交給他，此書當時已出版十年，改版重印，成為大學美術系學生必讀的課本。

離開《雄獅美術》而後創刊《藝術家》雜誌的主編何政廣，並且將臺灣美術史出版的大計畫告訴他。這個出版計畫獲得了何政廣的支持，1975年《藝術家》雜誌創刊，從創刊號開始連載謝里法書寫臺灣美術史的專欄，基於當時謝里法本人尚未能回臺，又基於李石樵、廖繼春、李梅樹等前輩畫家仍然在世，連載期間有《藝術家》雜誌社大力幫忙，展開了對前輩畫家的生平普查，將謝里法製作的調查表交由前輩畫家們親自填寫，而得到第一手彌足珍貴的資料。

謝里法以臺灣近代美術為對象，進行研究書寫的文章在《藝術家》雜誌連載之後，獲得讀者廣大迴響，其中包括了與這段美術史相關的人物、畫家及其家族後

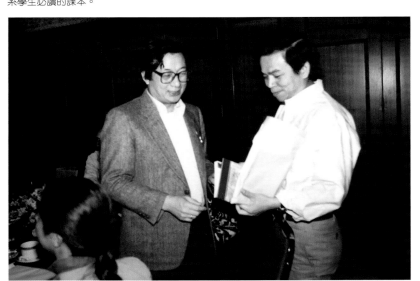

人，都有不同的反應與建議再提供回饋給謝里法，可作為日後的修訂。1978年藝術家出版社集結連載文章，出版了臺灣第一本美術史專書《日據時代臺灣美術運動史》。

因為謝里法撰寫此書的緣故，成了前輩畫家們的最佳聽眾，很多人來到紐約都會轉而到謝里法家中坐坐。謝里法在紐約的客廳擺有一張沙發，曾經坐過這張沙發的就有藍運登、顏水龍、鄭世璠、蘇秋東、陳錫卿、郭雪湖、林玉山、張萬傳、廖德政、洪瑞麟、李石樵、楊英風，還有戰後來臺畫家孫多慈、李奇茂、趙春翔、龐曾瀛、麥非等，甚至文學作家楊逵。謝里法感慨地說：「幾十年的藝術人生難得找到像我這樣聽了之後還用筆寫下來的聽眾，令他們感覺到所說的話有了著落點，在那椅子上一坐就像打開的水龍頭從下午談到晚上，才由家人來接回去。」前輩畫家們積壓在心裡數十年的話，終於透過謝里法得以宣洩。

《雄獅美術》更換主編之後，策劃了一系列臺灣美術家特輯，由謝里法負責其中半數的文章。謝里法以最短的時間找尋其家屬、友人和學生進行採訪記錄，爭取他們的配合，蒐集到作品圖片、生活照、文字等相關資料，再據此論述完成。除了《雄獅美術》特輯的美術家，亦擴充到其他幾位重要的文藝家，包括流落在中國的劉錦堂、張秋海、范文龍、江文也，以及早逝的黃土水、陳澄波、王白淵等人，後來這部分的文章先在《藝術家》雜誌刊出，再由前衛出版社出版，書名為《臺灣出土人物誌》。

[上左圖]
《藝術家》雜誌創刊號即開始連載謝里法撰寫的《日據時代臺灣美術運動史》。

[上右圖]
謝里法撰寫的《日據時代臺灣美術運動史》緒言以大篇幅刊於《藝術家》雜誌創刊號內頁。

《臺灣出土人物誌》封面。

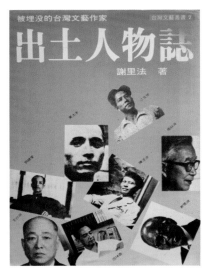

謝里法也在臺灣美術史撰述的過程中落實他的反思精神，先有「本土史觀」的強調，後則延伸發展出「地方史觀」，而有日後2001年臺中市文化中心出版的《臺中美術發展史》，及2003年文建會策劃、國美館承辦的《臺灣美術地方發展史全集》之出版。他在《臺灣美術地方發展史全集》序言中闡述「地方史觀」的提出：「提出了『地方史觀』，主要在打破臺北為主流的京城價值，建立地方主義的文化觀，推演出有足夠的縱深與廣度的歷史視野。」

經過謝里法領頭作用的努力，臺灣美術史的研究書寫逐漸在臺灣發酵，「臺灣美術史」已成為學院裡的一門學科，有越來越多的專家學者投注進這個學術領域之中。然而，謝里法卻有更宏大的企圖，他認為，對臺灣美術史的認識不應該僅侷限於藝術從業的藝術家或學術圈，應該要擴及社會各階層的各角落，深入人心成為一般人的日常生活，謝里法決定著手將《日據時代臺灣美術運動史》改寫成小說。以歷史為基礎書寫小說的過程格外順利，洋洋灑灑四十餘萬字，信手拈來自然流洩，於2009年完成由「藝術家」出版社出版之《紫色大稻埕》。其中一篇〈大將軍的七幅畫像〉在《文學臺灣》季刊上發表後，經由鄭清文提名而獲得「吳濁流文學獎」，謝里法此時變成為一位文學作家了。

《紫色大稻埕》小說果然發揮臺灣美術史普及化的效用，出版不久，導演葉天倫再將小說改為同名電視連續劇，分二十集，2015年首演

2003年《臺灣美術地方發展史全集》出版，謝里法為此套書的推手。

於三立和公共電視臺。《紫色大稻埕》颳起一股瞭解日治時期臺灣近代美術史的熱潮，郭雪湖成為家喻戶曉的畫家，他的畫作〈南街殷賑〉成為最受歡迎討論最多的作品，有太多的人都千里迢迢地來到臺北大稻埕一睹臺灣近代美術史發源的聖地。

謝里法再以蔡繼琨、黃榮燦為原型，撰寫第二本美術史小說《變色的年代》，內容主要在描寫戰後初期，日治時期的「臺展」、「府展」如何往「全省美展」過渡的情形，2013年書寫完成由「INK印刻文學」出版。《變色的年代》封面頗有意涵，使用了林玉山（1907-2004）於1943年繪製的作品〈獻馬圖〉，這件作品因為二二八事件而塵封近六十年之久，1999年才由林玉山捐贈高雄市立美術館，由作者本人補畫復原重新裝裱，終於得見大眾。畫面上同時呈現日本和中華民國的兩國國旗，這兩面國旗都不是臺灣人民自己的選擇，歷史隨著命運的馬匹依然往前走去，被指定哪一匹馬就註定要用哪一面旗，這恰恰呼應臺灣人在大戰後初期的處境。

為什麼是「紫色」？紫色是冷調藍色和暖調紅色的混合顏色，是令人徬徨而難以捉摸的顏色，謝里法認為紫色代表的是一種錯誤，這是歷史引發政治上的錯誤，而這樣的錯誤加之於人民只能概括承受，更是錯誤中的大錯誤。至於「變色」，謝里法則認為是進行式的動詞，臺灣美術史正在發生中。書寫的言詞間他寄予殷殷期盼，對未來充滿希望，真的做到了讓臺灣人再見臺灣美術史！

▌「山上一棵樹」一起唱的歌

　　謝里法在1988年首次回臺，決定隔年回國舉行個人畫展，因此返美之後開始畫出一系列以「山上一棵樹」為主題的作品。

　　「山上一棵樹」回歸到很單純的想法，就只是一座山上一棵樹，畫面結構不做任何變化，而是改變各式可供取得的媒材進行創作，有鉛筆畫、粉彩畫、蠟筆畫、水墨畫、水彩畫、油畫、壓克力畫，乃至彩紙剪貼，以及複合媒材製成立體表現。除了自己作畫，還邀請了五十七位橫跨巴黎、紐約、臺灣各地的畫家，每人一張相同尺寸的畫紙，也依照

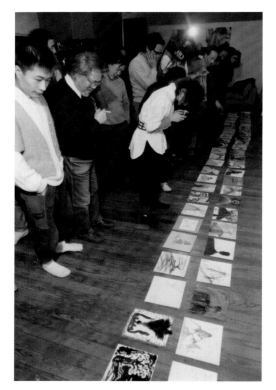

謝里法發表「山上一棵樹」群體合作觀念，展覽於蘇荷韓湘寧工作室。

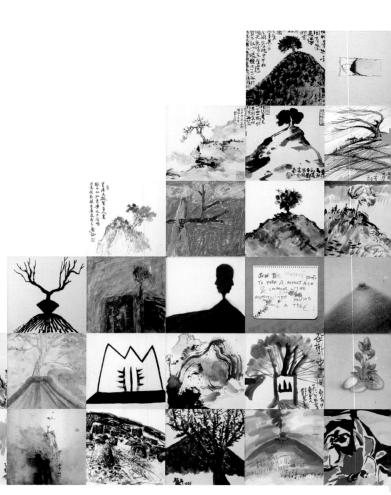

丁雄泉

鄭善禧　CHAO　張義雄　戴海廖　陳張莉

胡念組　王無邪　王秀雄　洪瑞麟　顏水龍　張萬傳　王己千

陳瑞康　馮明秋　廖修平　何文杞　秦松　鄭善禧　韓湘寧　瑞康　黃志超

楊識宏　薛保瑕　梅丁衍　司徒強　陳昭宏　黃明　王無邪　關晃　朱銘　陳銀輝　朱銘

謝里法　吳爽熹　李秉　彭萬墀　龍思良　張漢民　陳英德　許自貴　樊哲官　鐘耕略　林文義　費明杰　謝里法

邱丙良　邱丙良　不詳　梁兆熙　龍年　王福東　李瀛　梁惠美　林文義　李龍雷　蔡楚夫　卓有瑞　周舟　夏陽　顏水龍

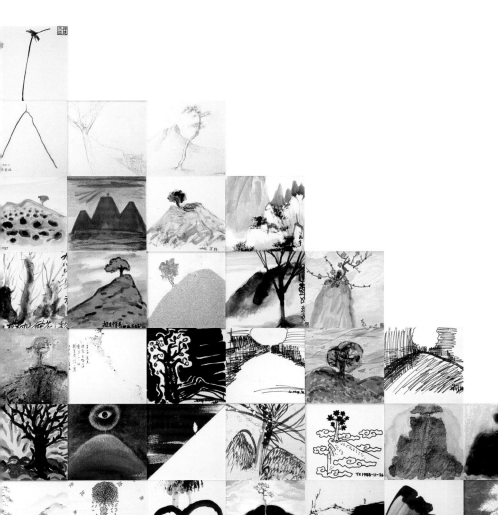

[上圖、跨頁圖]

謝里法　山上一棵樹
1987-1988　集體創作
謝里法表示：所有的作品都是別人的，合在一起就是我的，是我在系列創作過程中的一件重要的觀念性作品，由畫家們每人畫一幅，為我畫出「山上的一棵樹」來，是我的收藏，也是我的作品。

91

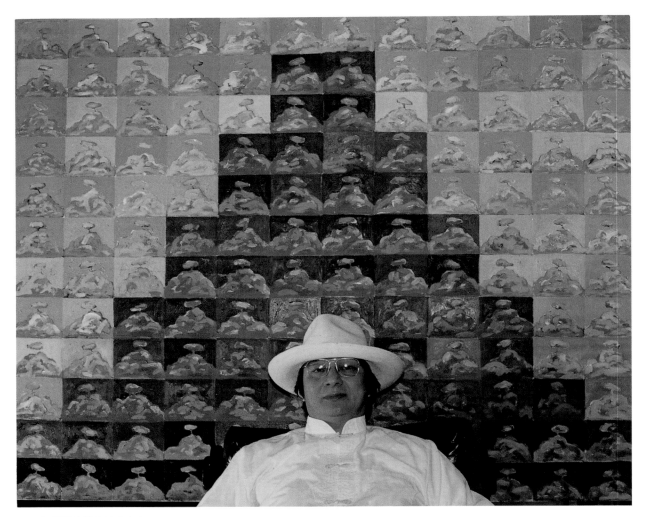

1990年謝里法與作品「山上
一棵樹」合影。

這個作畫。進行創作的時候，因為主題與構圖都已受限，唯一能變化的
只剩材料使用的表現，這對創作者而言很是挑戰。每位畫家畫的作品都
是〈山上一棵樹〉，所有不同人畫的〈山上一棵樹〉組合起來，成為謝
里法展覽的「山上一棵樹」。雖然是簡單的構圖，出現在不同畫家筆下
卻是千變萬化，由此可見人的藝術創造力實在無可限量，超乎想像。

　　謝里法解釋「山上一棵樹」展覽時說：「所有的都是別人的作品，
合起來就是我的作品。」、「正如一支歌曲大家合唱，每一幅畫都是別
人的畫，合起來則是我的畫，因為觀念是我提出來的，所以我是『作
品』的創作者。」這種挪用物件使成為自己作品的創作形態，其精神可

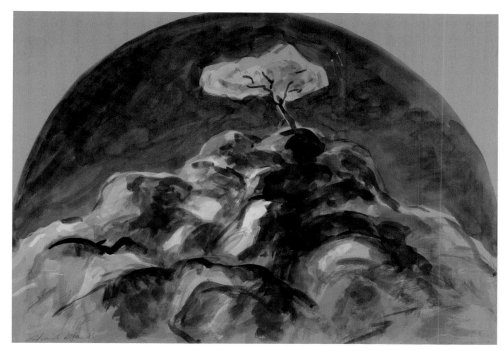

謝里法 「山上一棵樹」習作
1980-85 水彩 56×80cm

謝里法
「山上一棵樹」系列（8幅中
的4幅）　1988　照片剪貼

謂源自「達達主義」的「現成物」（Ready Made）。

可以說謝里法「山上一棵樹」系列，是以策展人為創作者，以畫家的繪畫作為現成物，以展覽為作品，展覽的呈現就是作品的呈現，在杜象現成物的「達達主義」主旋律，謝里法給予多層次的變奏擴張，他找眾位畫家朋友一起唱的「山上一棵樹」擴大觸及了何謂展覽、何謂策展人的提問。

▍「回家」是越走越遠的歸途

謝里法從小生活在生父母與養父母兩家之間的真空地帶，不知道應該把哪一家當作自己真正的家，「回家」對他而言就是離開這家到另一個家，後來他離開臺灣，至巴黎再到紐約，在海外流浪近乎四分之一世紀之久，內心始終漂泊，何處是我家？謝里法想回家卻回不了家的夢魘從未停止過。

冥冥之中上天似有安排，就在1988年，紐約一位收藏家楊思勝醫師突然問謝里法想不想回臺灣？有一位曾受過幫助的病人在領事館工作，可以幫忙他。不多久，謝里法接到高中同學黃大銘打來的越洋電話，說現在臺灣政局已有改變，問他準備什麼時候回臺灣？幾天後，他又收到呂家大哥來信，呂家分遺產需要他到戶政事務所辦理手續蓋章。分屬三地彼此不相認識的三個人，竟不約而同在此時向謝里法提出回臺灣的事，這讓他覺得不可置信的神奇，於是鼓起勇氣到領事館

1988年謝里法離鄉二十四年首次回來，踩在祖國土地上十分滿足！

95

找楊醫師所說的可以幫助他的那位陳祕書。

　　填了一大疊表格，在陳祕書的協助下，補發護照的申請過程出乎意料的順利。謝里法開始默默做著準備，但回臺灣的消息還是不脛而走，有人打電話來詢問細節、有記者甚至前來採訪，謝里法在接受同鄉的餞別宴之後就直接往甘迺迪機場，大家心裡都明白，以謝里法過去的言行，回臺仍然透露著風險，餐宴中瀰漫著壯士一去不復返的悲壯。

　　謝里法一生絕難忘記的就是1988年11月16日這一天。他搭乘的日航飛機經過十八小時後在東京轉機，次日早晨再飛行三小時，就是在這一天抵達闊別二十四年的家鄉。他描述飛機降落著地那一刻的心情：「我的視線剛接觸到陸地時，飛機卻已進入雲層，聽到機長廣播將於十分鐘內抵達蔣介石國際機場，飛機降落的經驗過去在美國東西南北旅行已經習以為常，這回則不同，是在祖國臺灣的土地，安全帶將身子綁得緊緊地，心情也繃得緊緊地，等待電視裡所見美式足球達陣時的一刻touch down，是此生中少有的一次碰撞，有如觀眾席上一陣歡呼從我心裡喊出來！」機身觸碰到朝思暮想的家鄉土地的剎那，謝里法的眼淚再也不聽使喚激動地奔灑出來。

1988年闊別故鄉二十四年的謝里法，捉起泥土裡的蘿蔔聞了又聞，是家鄉的滋味。（戴明德攝，謝里法提供）

1988年11月謝里法首次返臺在福華飯店舉行盛大記者會。前排左起：廖修平、楊英風、謝里法、顏水龍、郭雪湖、王昶雄。後排右起：賴純純、何政廣、郭香美、黃春明、李敏勇、張恆豪、楊青矗、李賢文、董振平，最左為鄭善禧。

出機場迎向前來接機的是二十四年不得相見的呂家親生兄妹，哥哥弟弟們隨著年齡增長模樣沒有太大改變，倒是二妹和五妹變胖了許多。就在見到面的瞬間，心頭突然一陣熱氣湧冒，激動的謝里法真想箭步向前給每人一個大大的擁抱，可最終還是忍住，只見人人熱淚盈眶卻強忍不落下，彼此的雙手互相握得緊緊的像是再也不想放開一般，不必多說什麼已經勝過千言萬語。

隔天中午，廖修平在他家族經營的福華大飯店替謝里法舉辦記者會，包括顏水龍、郭雪湖、鄭世璠、廖德政、張萬傳、楊英風、楊青矗、李敏勇、張恆豪、李魁賢、吳昊、李錫奇、顧重光、何政廣、李賢文、黃春明等多位美術界及文學界的前輩友人，還有幾位剛從巴黎、紐約學成歸國的年輕畫家，都應邀出席，場面非常盛大。

然而歡喜之心、欣喜之情並沒有持續太久，謝里法驚訝他所看到的不是魂牽夢縈美麗的臺灣，市容、交通、行人、建築……臺灣的環境怎變得如此不堪！謝里法這一次回臺僅停留二十一天就又返回美國，他將這段期間回臺的感想寫成近一萬字的文章〈回味那已散的宴席〉發表在《中國時報》，文中對臺灣社會有諸多的不滿和批評。謝里法原本濃濃的故土情懷，在被破壞得滿目瘡痍的環境中倏地變淡，回到臺灣雖然物理距離是拉近了，但心理距離卻推遠了，他甚至產生很強的念頭要回巴黎定居，謝里法返家的路越走越遠了。

五、黃色歸途／臺灣 (1988 - 迄今)

1988年終得回臺的謝里法，在人生的後半階段，以其一連串的藝術展覽作品作為對家鄉最誠摯的報答。先是將過去曾在國外展出的作品，於臺灣再次展出，讓國人也可得見他獨特的藝術理念。接著將臺北生活的感受繪成「臺北系列」，以「給聖者的獻禮」為題，將佛羅倫斯之旅的心得畫成新浪漫主義神話，諭示自身及臺灣處境的是「卵生文明」系列畫作，「垃圾美學」成為對藝術世界之運作的強烈質疑，「與地魔共舞」系列作品是為了世紀末921大地震所作，當時唯一可從飛機上觀賞的巨型公共藝術作品「漂流光座標」矗立在鹿港西岸的三角洲上。

[右頁圖]
謝里法　「卵生的文明」系列8〈風櫃中望安族群的祭典〉（局部）　1994　油彩、帆布　182×147cm
[下圖]
謝里法與夫人吳伊凡合影。（戴明德攝，謝里法提供）

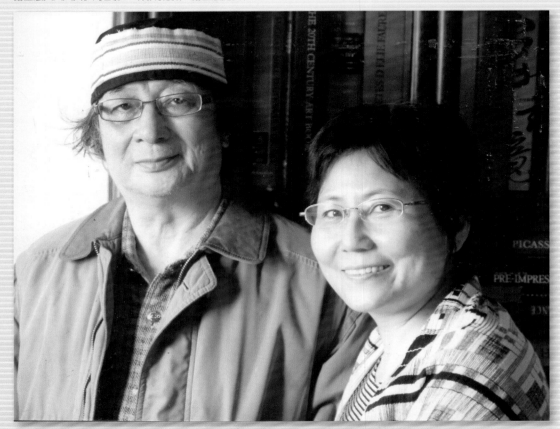

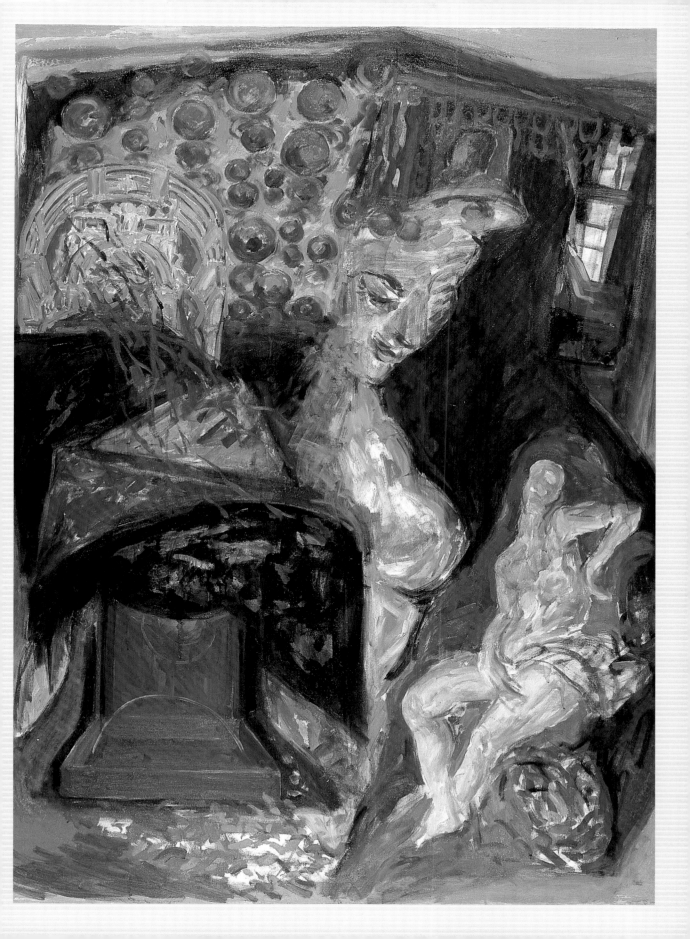

1989年謝里法由美國二度回臺，在市立銀行王紹慶總經理（中）為他洗塵宴後合影。左起：張萬傳、鄭世璠、顏水龍、王紹慶、陳其寬、王美幸、何政廣合影。（謝里法攝）

▋「臺北系列」錯亂的視野

　　謝里法第一次回臺，拜訪了當時的文建會主委郭為藩，接受了郭主委的請託，利用短暫回臺的期間遊走臺灣各地，以觀察到的見聞對文建會提出未來施政的建言。三個星期很快就過去了，這段時間謝里法走訪臺灣很多地方，全島繞了一圈，返回臺北的第二天就約了郭主委向他報告。謝里法所提的建言有三：（1）設置創作貸款機制，提供有心從事藝文創作活動的人，提出計畫申請貸款，待日後展出或演出有收入再行分期還款；（2）建造美術館或文化中心時，規劃有工作室以供藝術家申請使用，並將廢棄的廠房或倉庫修建為可供藝術家用來創作的空間，供給國內外藝術家進駐交流；（3）挑選購買二十五歲以下具有潛力的年輕藝術家作品，先將作品租給公家機關更換布置，五年後畫價翻倍增長售出，再以售出所得購買更多年輕藝術家作品，進入資助年輕藝術家又推廣藝術的正向循環。郭主委不斷點頭稱是，手中的那支筆從未停過地記錄

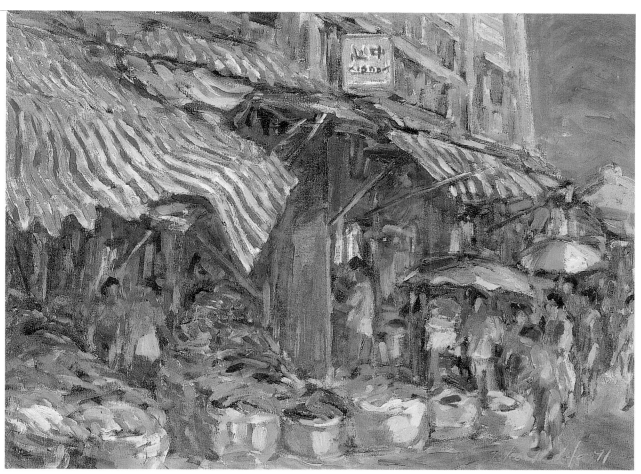

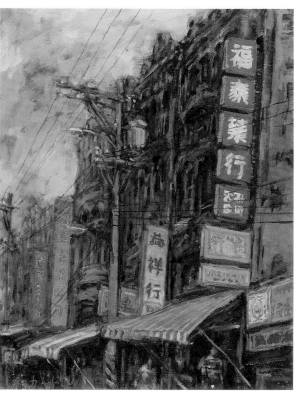

下來,後來證實,這些建言都被逐一實現,這讓謝里法感到非常欣慰。

返美的飛機上,謝里法忍不住再次回想在臺這段時間裡究竟看到了什麼。太長時間的隔離,自己改變了,臺灣也與出國前不一樣了,使得彼此感到相當陌生。謝里法最難忍受臺北的髒和亂,他比喻就像一個初離家門的寄宿生,無力打理自己獨居的新環境,所有一切都亂成一團。他想著,從今可要重新學習當一個臺北人,他也想著,要把這段時間在臺的深刻感受、把故鄉給予的強烈震撼畫下來,他急切想望,是不是連同歸鄉心情的不自在都畫出來以後,就可以自在坦然地接受?

1990年初謝里法再度回臺,他用六十卷以上的底片拍攝臺北,想作為繪畫素材。不料回到紐約要開始作畫時才發現,照片多屬於早年回憶的追溯影像,好奇心驅使之下浮面觀看的獵奇景觀,缺乏瞭解為基礎的情感,真正能派上用場的實在少之

1991年「謝里法臺北系列畫個展」畫冊封面。

[下左圖]
謝里法 臺北遠眺 1991
101×97cm

[下右圖]
謝里法 大都會 1991
128×102cm

謝里法　新樓舊屋　1991
42×62cm

又少。1990年10月又再一次回臺北，這次決心有更長時間的停留，首先，他不像以前住旅館而是在民生社區租房居住，不像過客而是居民，辦理入籍手續，成為真正住在臺北的臺北人。因為生活其中，眼睛不再走馬看花，生活日常的體驗讓他看到更深刻的景象，觀察到臺北作為過渡的新興城市，其中新舊交替混雜的衝突，而臺北的擁擠和雜亂正源自於此。他察覺到臺北在急速轉變中所呈現的匆忙步調，速度感充斥在城市各個角落，每個人似乎都受到無形力量的牽引而快速轉動，轉動的速度太快，才終於亂成一團。「亂」成了臺北人無自覺接受的共識，把「亂」當有趣，在「亂」中享受生活。

　　謝里法這次在臺北，一住就是三個多月，直至1991年2月才返回紐

約，他每日揹著相機拍下數以千計的照片，企圖捕捉臺北「亂」的特色，最後創作出「臺北」系列，「臺北系列──謝里法油畫個展」1991年7月於「帝門藝術中心」展出。畫作出現有老街洋房建築、菜市場、夜市、小吃攤、高架橋、機車群、垃圾堆……，交雜著不協調卻又相安無事，畫面所用的筆觸狂亂、所用的顏色灰濁，盡現臺北街頭景象，展覽甚至別有用心地展出另一作品〈臺北之前的紐約經驗〉，以供觀者進行紐約、臺北兩城市的對照，產生更多的思考與反省。

謝里法
臺北之前的紐約經驗
（之一） 1988
133.5×152cm

▍「給聖者的獻禮」尋找西方的新古典

　　1988年第一次回臺，在臺受到強烈衝擊的謝里法，這時候一心只想回到巴黎去。到了巴黎，開始比較起臺北與巴黎，開始思考起歐洲文化藝術的內涵，他首先注意到的是歐洲文藝復興（Renaissance）。

　　中世紀的歐洲，受制於宗教掌權，文化藝術被嚴密控管，包括形式和內容都只能在符合基督教義、為宗教服務之下進行。文藝復興要復興的是中世紀之前，以希臘文化為精神本質的文化藝術，表現為對人本主

謝里法
臺北之前的紐約經驗
（之二）　1988
127×101cm

義（Humanism）的強調。原本在中世紀用來頌讚上帝神聖的藝術，文藝復興開始轉而頌讚以神形象塑造產生的人，藉由對人體完美的描繪，間接達到對神作為宇宙造物主的歌揚。因此，文藝復興的藝術家，在進行繪畫或雕塑之前，會先透澈研究人體解剖的結構比例，繪畫、雕塑、建築等任何形式的藝術，都要講究均衡和諧。

謝里法思及「復興」這個詞的詞意，復興如同復活，就是死而復生，也就是澈底破壞後的重新建構。他將這層理解運用在藝術創作的表現上，把既存的古代繪畫的圖像，隨機取得後零碎拆解，放任自己無意識地拼湊，重新組合成自己內心的幻象，以此遙相呼應古希臘哲人柏拉圖（Plato）所倡行的「理型論」（theory of ideas），人世現實只是「理型」的模仿，而完美的「理型」世界存在於思想精神之中。謝里法將這階段的藝術創作設定為「新浪漫主義」的實踐，是針對現當代人精神的沉淪所做的意識上的分析。

1994年謝里法在紐約蘇荷畫廊舉行個展「給聖者的獻禮」。

[左圖]
「給聖者的獻禮」之系列正進行中，謝里法攝於西貝茲畫室。

[右圖]
「給聖者的獻禮」展出會場，右二為莊喆、右三為郭松棻，右四為韓湘寧。

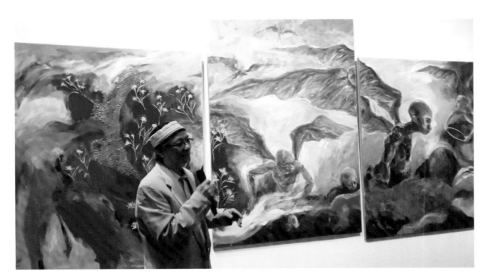

2014年「給聖者的獻禮」展
出於臺中20號倉庫，謝里法
於開幕致詞。

謝里法　剪刀、拳頭、地圖
2000　壓克力　129×156cm

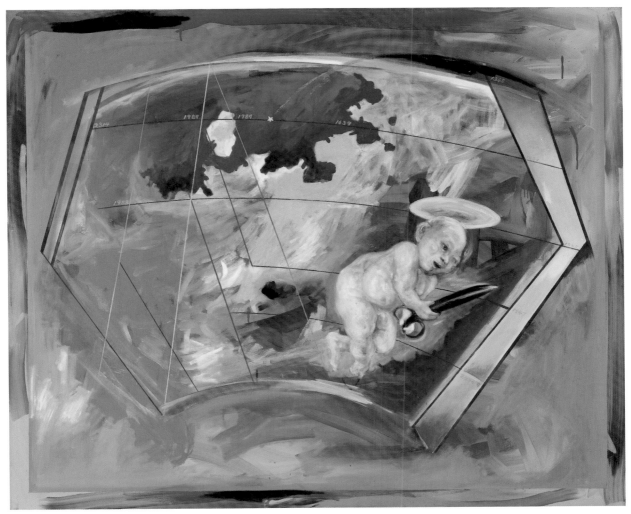

[上3圖]
謝里法　聖母三部曲（1-3）
1993　油彩、金箔、壓克力
162×127cm

　　每次來巴黎的謝里法一定撥出時間到瓦茲河畔的歐維探訪梵谷的墓園，漫步於鄉野田間，想起梵谷活著時候的卑微，不似其他畫家生前就能風風光光地戴上美術史晉封的桂冠，又想著人的精神是多麼虛幻難以捉摸卻左右了人的行為，謝里法決定為畫面出現的生命體都戴上象徵神聖的光環，產生出「給聖者的獻禮」系列。畫中加封的光環讓他如釋重負，終於解開內心自返臺後積壓的鬱結。

謝里法　神樣←→牛　2003
壓克力、油彩　162×260cm

1990年，謝里法受到在巴黎的臺灣年輕藝術家邀請，為他們所組織「旅法臺灣青年藝術家協會」的成立大會演講，就在此次巴黎之行，謝里法認識了未來的夫人吳伊凡。吳伊凡在當時正留學巴黎，就讀於法國巴黎國家高等藝術學院，也是「旅法臺灣青年藝術家協會」的成員之一，謝里法抵達巴黎就是由她代表畫會接機，從此結下不解之緣。謝里法和吳伊凡兩人都喜歡散步「即使什麼都不做只沿著岸邊小道散步也是很好享受」，兩人可以在巴黎近郊塞納河支流及附近小鎮漫步整個下午，談笑觀賞不同時期建蓋的民宅頗有韻味，直到想回家了才跳上公車返回巴黎市區。謝里法認為「作為一個藝術家什麼地方能讓

我創作就該選擇住哪裡」，巴黎的吸引力讓他們做下法國定居的打算，決定在巴黎近郊買房子。

　　未來的發展總難以預料，謝里法和吳伊凡雖然在巴黎近郊購房置產，但最終沒有在此定居。而是在1996年因返臺的一場展覽，而使得他們定居臺中至今，2014年9月23日兩人在臺中公證結婚。

[上圖]
90年代，謝里法一有機會必到歐維訪問梵谷墓園。

[下圖]
1993年，謝里法與吳伊凡同遊法國南部，攝於羅馬式水道前。

謝里法有收藏帽子的習慣，家中畫室的入口牆設有大大的帽架，掛著各種材質各樣款式的帽子，要出門挑選一頂戴上就是最出色的裝扮，多變面貌的謝里法以自我為立基點，根植臺灣追求藝術的本質依然不變。（王庭玫攝）

從「卵生的文明」裡再生

　　謝里法從1988年第一次回國至1996年之間在臺北有三次個展，分別是「山上一棵樹」、「牛的造型」和「臺北印象」，都是在畫廊舉行。接下來的三場較大規模展覽，則預備於1996年一年之間展出，先是在桃園文化中心，其次是基隆文化中心，然後是臺灣省立美術館（今「國立臺灣美術館」），展覽的時間壓力非常大。同在1996年，郭雪湖的女兒也是謝里法唸師大藝術系時的學姊郭禎祥，於彰化師範大學剛成立了美術系，力邀謝里法客座任教。謝里法獲得國藝會基金的申請，到彰師大擔任駐校藝術家，除每週兩小時教授臺灣美術專題課程，其他時間用來創作，為三大展覽做準備。

　　在桃園文化中心1996年展出的「卵生的文明」系列，謝里法早在1990年一次巴黎之行，再度面對西方精粹的文化藝術時，心裡便已經開始思索人類文明如何誕生，以及人類文明誕生的意義。順手畫出一個

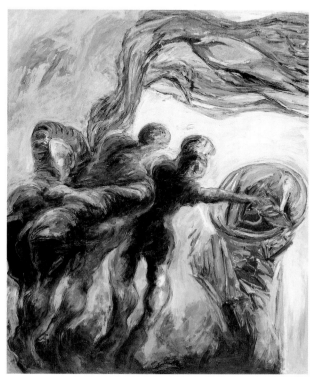

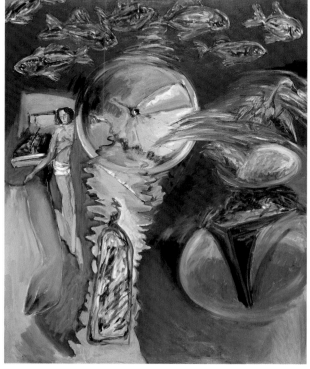

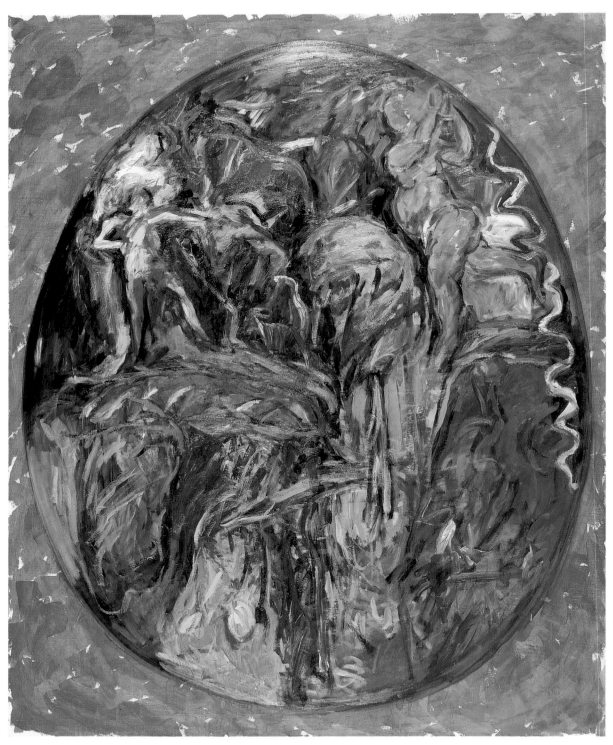

謝里法　「卵生的文明」系列33〈蛋殼裡呈現了胎生者的姻緣〉　1995　油彩、帆布　182×147cm

[右頁圖]　謝里法　「卵生的文明」系列45〈為文明體系而作的圖形解說A、B、C〉　1995　油彩、帆布、壓克力　182×147cm×3

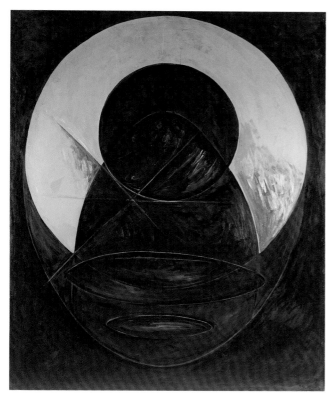

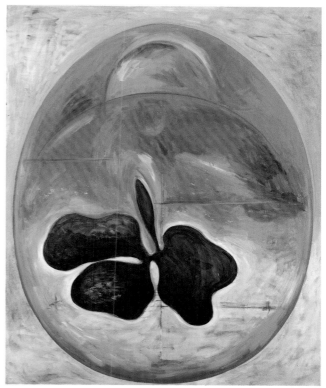

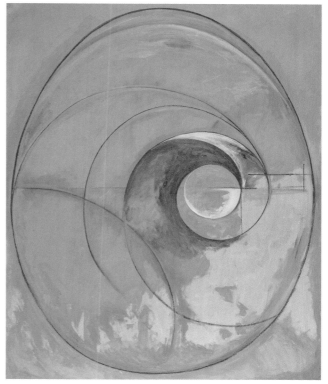

圓，自然界中生物的誕生分為卵生和胎生兩大類，如果將人類文明予以擬生物化，那是卵生？還是胎生？他認為，文明是人類脫離蒙昧奮力而起的智識發展，就像踩遍了泥地之後離地向空中的飛翔，對此，他領悟到文明的意象必定是卵生的。

「卵生的文明」系列以「蛋」的橢圓作為創作的原型，詮釋了文明進化之初的樣貌，不論畫面的主題為何，都以蛋的橢圓為永遠不變的構圖，然後在這個基本構圖之上再行變化延伸。謝里法在創作論述〈卵生的文明・化石的誓言〉文中如此寫道：「在人間世界裡，就像鳥生蛋一般產生了藝術。

⟪ 謝里法〈卵生的文明〉聯作 ⟫

謝里法認為人類文明的誕生，要衝破艱困的束縛而向上奮飛，所以是卵生的，以此創作「卵生的文明」系列。蛋的外形反覆出現，整合出卵生的意涵，裡面是隨時間積累的多種養分，反應發酵終於孕育人類的文明破殼而出。

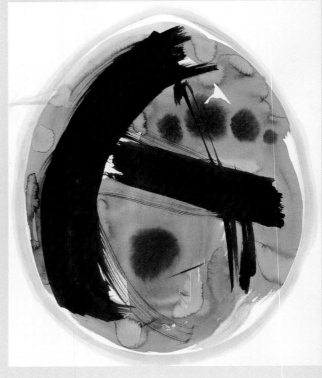

然而藝術的外殼堅硬有如鋼鐵……。文明是奪取的一種方法。為了文明，畫家也從深山走下來。在充塞文明的都市裡，學習奪取的伎倆，希望像鳥生蛋一般生下藝術，衝破鐵一般硬的卵殼，像鳥一般從蛋殼裡出來。……文明把現代又翻了一頁，原來『後現代』只是篇童話，從母親口裡說出的童話永遠像童謠，因童話講到最後只是一種親情的回音，一種唱出來的真言。童謠聲中，藝術的鳥破殼而出。鋼鐵般堅硬的殼終於也破裂！」謝里法細數人類文明誕生、演變、轉化的過程，文明發展到最後是回歸大地之母的懷抱。

本來展覽結束，就打算回紐約，做搬家到巴黎長住的準備，卻沒想到展覽未結束的一通電話改變了預先的規劃。那是當時省議員王世勛的來電，他先問桃園展出的畫賣出去了沒有，然後說有人要全部買下來。原來是一位建設公司劉老闆，要以在臺中新建完成社區大廈裡的五間公寓大約總共170坪，交換桃園展覽的三十四幅畫作。在王議員主導下，很快雙方就簽好合約。

隔年入住新居，這時候謝里法已屆耳順之年，從此定居臺中，展開成為臺中人的新生活。接著，1998年受聘擔任國立臺中師範學院兼任副教授，2001年受聘任臺灣文化學院共同科兼任教授，2003年開始受聘擔任國立臺灣師範大學美術研究所兼任教授，開設臺灣美術史研究課程。

[左圖]
謝里法著《臺灣美術研究講義》一書，內容是他在擔任師大美研所教授時授課的課堂講義。

[右圖]
謝里法於臺中自宅客廳替新書簽名贈送讀者，吳伊凡一旁微笑以對。

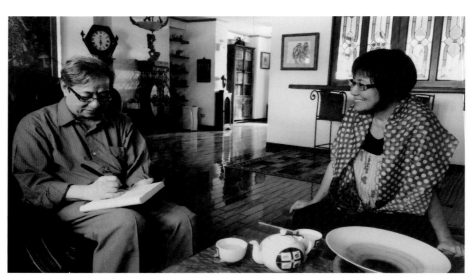

■「垃圾美學」污染了美術館！

1996年的另兩場展覽分別是在基隆文化中心分期展出紐約時期作品的回顧，另一則是在臺灣省立美術館展出新作系列「垃圾美學」。

可能是幾次回臺的經驗，臺北的髒和亂對謝里法衝擊太大，也可能是參觀了陳來興畫室，看見他以臺灣人的心敞開心胸接納了臺灣的髒和亂，把髒亂表現在畫作之中，反倒顯得如此壯闊、有氣勢。謝里法看著街頭巷尾的黑色垃圾袋，想到是不是可以用既髒且亂的「垃圾袋」來詮釋藝術理念？從1994年春天開始出現這個想法、著手構思而至秋天逐

謝里法的「垃圾美學」在國立臺灣美術館展出時製作〈天使：哎呀！我晚來了一步，聖嬰已裝在這裡面了！〉1996　照片剪貼

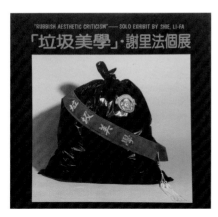

1996年，於臺灣省立美術館展出「垃圾美學」·謝里法個展的畫冊封面。

漸成形，從垃圾袋出發去建構出具時代性的現代美學，「垃圾美學」將垃圾袋帶進美術館展覽，成了一個辯證性的提問：「是因美術館而使垃圾成了藝術？還是因垃圾而肯定美術館的『藝術』功能？」

這是謝里法第一次在美術館正式且主題性地大規模展出觀念藝術，準備工作進行得非常謹慎，為了使所用的藝術語言更能明確傳達展覽理念，規劃階段的草圖被他一改再改，直到展出前一個月才終於定案。

謝里法所撰寫的創作論述分為「藉美術館來詮釋垃圾」、「藉垃圾來詮釋美術館」兩個面向來闡釋「垃圾美學」：

（一）藉美術館來詮釋垃圾

垃圾的內容代表了這時代生活的價值觀；……想藉著美術館的空間，轉換垃圾在觀眾眼中的視覺慣性，為人們帶來新的詮釋，看能不能多發現點什麼。

[下2圖]
1996年，「垃圾美學」·謝里法個展的展場場景。

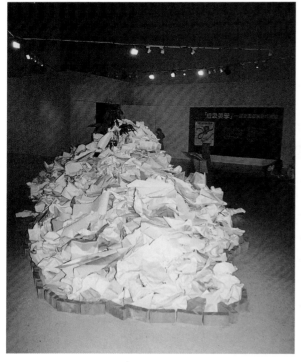

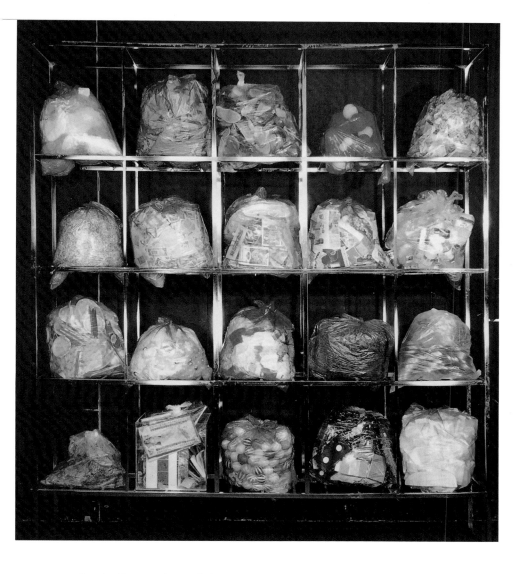

1996年，「垃圾美學」，謝里法個展的展場場景。

（二）藉垃圾來詮釋美術館

美術館在人們心目中是一座藝術殿堂，在那裡展出的應該都是藝術；即使垃圾裝在塑膠袋裡，只要出現在美術館，只要它是某藝術家提供的，便都是藝術品；……那麼美術館的意義又是什麼？

展覽的執行分成十一步驟呈現：（1）一萬張改造過的當天報紙——第一天畫展消息霸占新聞頭版頭條，第二天卻連同報紙一起變成垃圾；（2）形成一座垃圾山——準備印有垃圾袋圖案的紙張，讓參觀的民眾揉捏拋棄堆成垃圾山，淹沒矗立中央的綠色盆栽；（3）以垃圾袋內容物作畫——將日常垃圾袋裡的內容物黏貼在大畫布上，成為創作展出；（4）黑色的垃圾車吞咬金色的垃圾袋——象徵黑金雖彼此對立卻

1996年，「垃圾美學」・謝里法個展的展場場景。

相互依存又互為因果的現象；（5）造型的紀念碑——保持垃圾袋的外型卻賦予各種不同材質的構成，使垃圾袋的功能消失變成紀念品般的裝飾；（6）垃圾堆裡的電視節目——包裹在垃圾袋裡的電視機仍播放著電視節目，隨垃圾袋丟棄的是電視機還是電視節目？拋棄得掉機體卻拋棄不掉節目！（7）為垃圾袋改變表面裝飾＋為垃圾袋改變裡面內容——沒有裝垃圾功能的垃圾袋，它是什麼？（8）垃圾袋形狀的冰塊——冰塊溶化的過程中，形狀不斷改變，垃圾袋的聯想跟著消失；（9）將作者丟進垃圾袋——黑色膠帶在牆上黏出巨型垃圾袋形狀的外框，裡面貼滿滿作者一生的照片，當作者的生命點滴也成了垃圾，所有的關係都變平等了；（10）垃圾神格化——以金、銀、鐵、木、石五種材質，製造成垃圾袋的造型，供奉起來受人膜拜，翻轉人和垃圾之間的關係；（11）垃圾終歸塵土——展覽結束的那一天，找來垃圾車將「美術館裡的垃圾」送往掩埋場或焚化爐，垃圾還是垃圾，終歸塵土。

對於「垃圾美學」這個展覽的完成，謝里法簡潔歸納為一句話：「是藝術創作的問題，所謂『創作』不外是把『藝術』、『美術館』、『藝術家』三個名詞串連起來的一個動詞。」原本延伸自關懷社

會環境的展覽，經過反覆深思而擴大成藝術哲學議題的討論，如果要說「垃圾美學」污染了美術館，那是對美術館場域權威、對藝術家作者權威、對藝術高高在上於生活的嚴厲挑戰。

■「與地魔共舞」是為土地的尊嚴

1999年9月21日深夜1時47分15.9秒，臺灣中部山區發生芮氏規模7.3大地震，地震深度8.0公里，震央位於南投集集，全臺灣都感受到強烈搖晃。主震持續約102秒，一星期內芮氏規模超過6的餘震就有八次，連同主震加上大小餘震，地殼釋出相當於四十六顆廣島原子彈爆炸的能量（中央氣象局地震測報中心主任郭鎧紋表示），威力強大。根據行政院主計處統計，死亡含失蹤人數二三七八人，有四萬零八百四十五棟房屋全倒……。臺灣既有的地震記錄，921大地震的死傷僅次於1935年的新竹臺中大地震（關刀山地震）。

定居於臺中的謝里法，相當深刻地感受到大地震的威力，家裡家具物件電器散落在地，他與夫人即刻從十四樓飛奔到馬路上，驚慌地忍受繼續搖晃的大小餘震。他在地震平歇過後深入災區，親眼目睹了經過地

謝里法於1999年921大地震後，利用廢墟的鋼筋重組新造型，使倒下去的重新站起來。命名「與地魔共舞」。

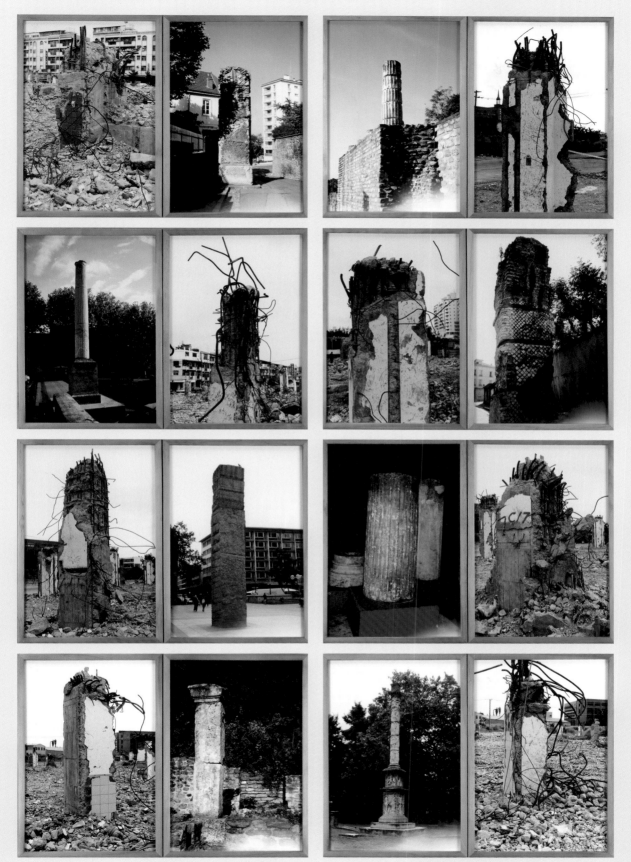

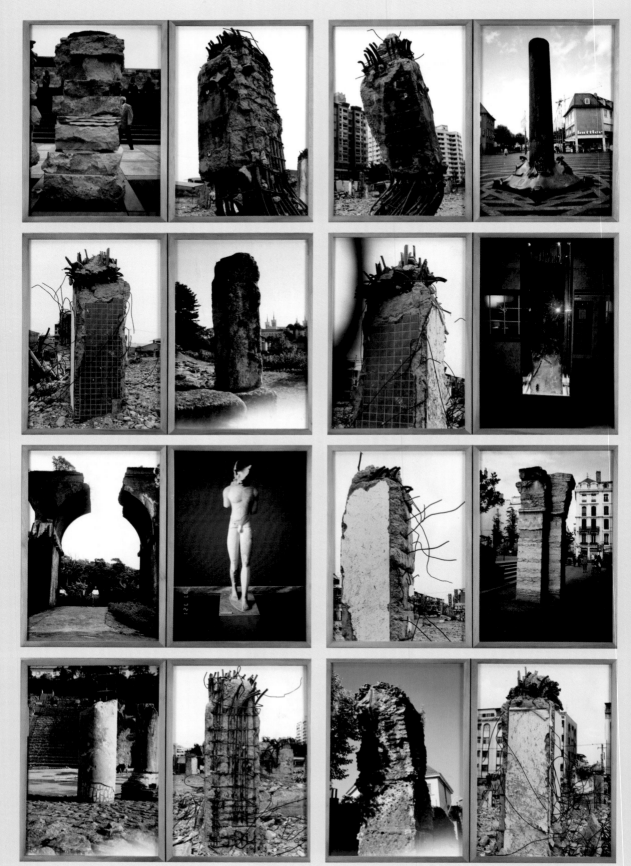

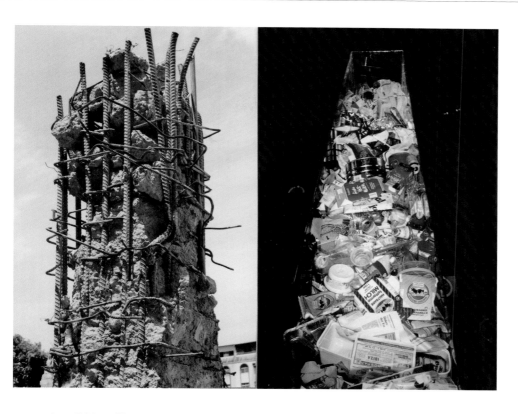

謝里法以大地震後殘餘的鋼筋
水泥柱，對應在漢諾威博覽會
中看到的被框住的塑膠袋，構
成新作，展於靜宜大學藝術中
心。

震踉蹌怵目驚心的景象。地表斷層被擠、壓、拉、扯的強力作用，扭曲
變形而斷裂破碎，渺小的人力所建造的房舍難抵地震的摧殘，災區多數
的建築物都瓦解成塊塊礫石散落一地。謝里法注意到屹立殘存的水泥柱
竄出的鋼筋鐵條，斷垣殘壁一片死寂當中，鋼筋鐵條被扭斷彎曲卻仍緊
緊抓住殘存的泥塊不放，這個景象令謝里法為之動容，從中，他看到了
難能可貴的堅毅力量，這就是令人驚奇的生命，「殘留著的一種不可思
議的生命力，堅強維護著人文最後的尊嚴」。

　　在地震災區謝里法拍了大量照片，尤其是拆除中一幢倒塌大樓鋼筋
竄出外露的泥柱，他聯想到歐洲旅行時所見到的古蹟，同樣都是殘柱，
給人的感受竟有如此大的差異。轉作為藝術創作，他把兩者照片並列呈
現，一邊是地震瞬間作用下的摧毀，另一邊則是數百年歲月的磨蝕，無
論哪一邊，柱子都頑強抗拒著。受此啟發，謝里法也切割一段彎扭的鋼
條，保持鋼條的姿態，將其焊接在一面鐵板上，作為一座紀念碑，紀念
人力與自然力的一場搏鬥，鋼條猶如受創的戰士，倒下之後再度有尊嚴
地站起。此成為「與地魔共舞」系列，2000年先後展於靜宜大學藝術中
心及臺中市港區藝術中心。

▊伏視「漂流光座標」的亮燈

　　謝里法的藝術創作形式非常多樣，2004年他跨足「地景藝術」（Earth Art）型態的創作，產生作品〈漂流光座標〉。

　　作品位置在鹿港的海邊三角洲，一處布滿蚵殼的三角形地帶，謝里法利用數百根漂流木，配合三角洲的地形，直立排列成等邊三角形陣列，每根漂流木上安貼鏡片，面朝不同的方向。隨著太陽東升、位移、西落，不同時間鏡面會反射出不同角度的光芒。觀眾可以從海岸兩側觀看，可以在較高的海堤上邊走邊看，也可以走進漂流木陣地裡面，穿梭圍繞其間，這裡恰恰是飛機航道的必經之地，觀眾也可以在飛機上向下鳥瞰。〈漂流光座標〉是當時臺灣唯一能從飛機上觀看的大地藝術作品。多片鏡面反光點點閃爍，猶如座標信號的傳遞，似在引領迷航的人

2004年，謝里法跨足「地景藝術」，在鹿港海邊製作巨型〈漂流光座標〉。

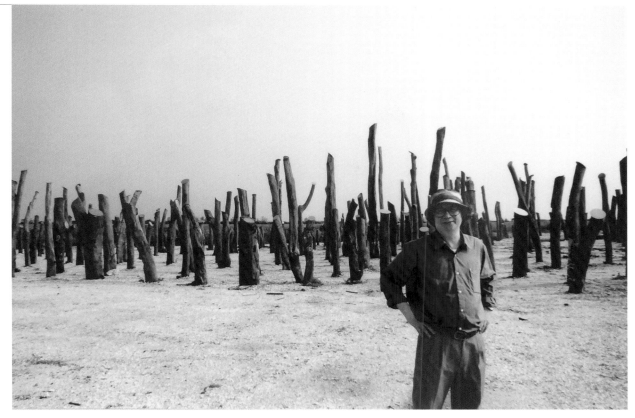

謝里法站在〈漂流光座標〉旁
合影。

們歸鄉，謝里法思考起人與環境如臍帶般的聯繫。

　　18世紀延伸至19世紀的工業革命之後，人類對機械有愈來愈高程度
的依賴，新興科學技術的發明突飛猛進，致使有一種錯覺隱隱然產生，
人類錯覺地以為自己是地球的主宰，可以使用科技發明來統領一切。
然而，再怎麼先進的科技都有未竟之處，人應該謙卑地以低姿態去「伏
視」自然，而非以上對下地「俯視」自然。人類面對大自然不懂得謙卑
而妄自尊大的態度，逼使大自然起而反撲，很多的災害歸根究柢，實是
人類破壞自然的自食惡果。日本福島事件，先是地震海嘯，接著是核電
廠輻射外洩，這要算是天災？還是人禍？有人按先後發生順序說是天災
引起的人禍，但再仔細想想，或許是人禍引起的天災更為貼切。

　　這是地球村的時代，跨越國與國的地域界線，政治、經濟、氣候、
環境……都相互牽連，任何人都不可能置身於事件之外，而以一種事不
關己的態度獨立生活。身在臺灣的謝里法深諳其中的道理，他開始以
日本福島核災事件為觸發，以藝術創作探討核能發電所隱藏的危機。為
了核議題的創作，謝里法前往日本於大戰中受核彈摧毀的城市廣島和

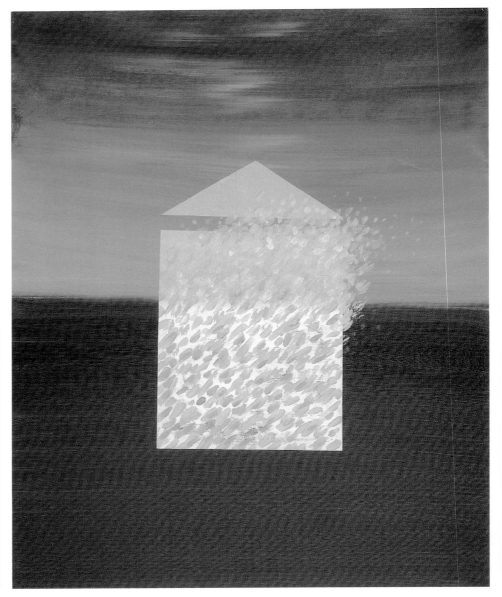

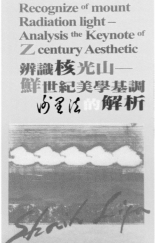

[本頁、右頁圖]
2013年謝里法的「辨識核光山──鮮世紀美學基調」系列中的作品及畫冊封面。

長崎，雖然兩城市已復甦繁華，但氣氛中仍瀰漫著核威脅的恐懼，而謝里法深入現場有了切身體認。他想用繪畫表現出核威脅的恐怖，可是「核」會是什麼顏色？核爆的剎那，一切化為烏有，所以「沒有顏色」才是核真正的顏色。

　　謝里法於2013年完成了「辨識核光山──鮮世紀美學基調」系列，舉辦「核能色感的視覺聯想」個展。

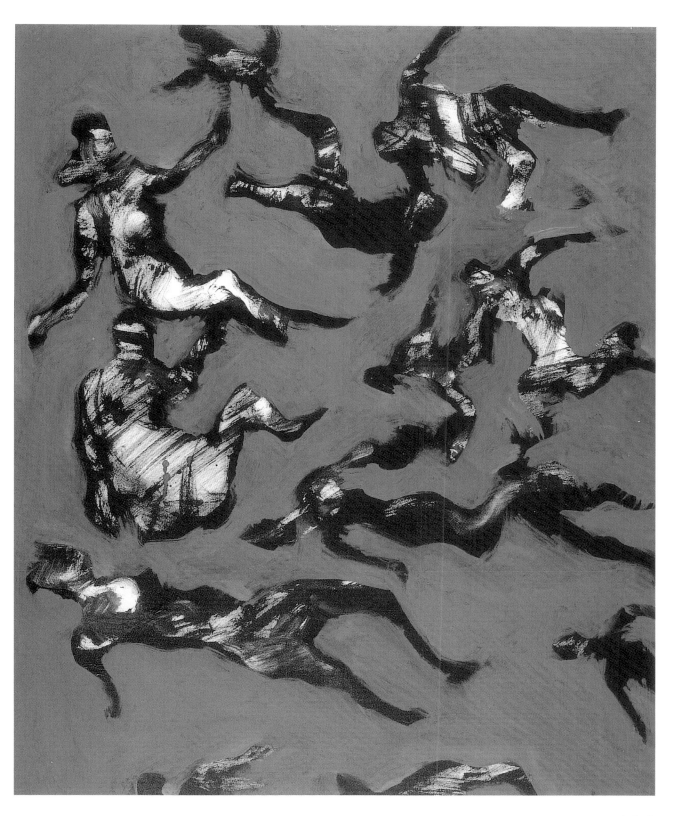

六、彩色羅盤／謝里法

謝里法更進一步以藝術創作去探討藝術的本質問題，何謂藝術？何謂藝術品？何謂藝術家？不是自己親手製作能不能算是自己的藝術作品？藝術作品要達到怎麼樣的程度才叫完成？謝里法不僅是一位藝術家，也戮力於臺灣美術史的調查、研究和撰述，著作已然等身，還不忘以親民的小說文學推廣臺灣美術史於大眾。「臺灣牛」是他展覽畫作的內容，其實更是他深耕臺灣、為臺灣藝術奮鬥竭盡心力的最佳寫照。故事還未完，謝里法於他的藝術之途披荊斬棘，至今仍努力奮鬥中。

[右頁圖]
謝里法　田野（局部）　約2016　油彩、壓克力　80×65cm

[下圖]
謝里法與戴明德替他畫的畫像合影。（戴明德攝，謝里法提供）

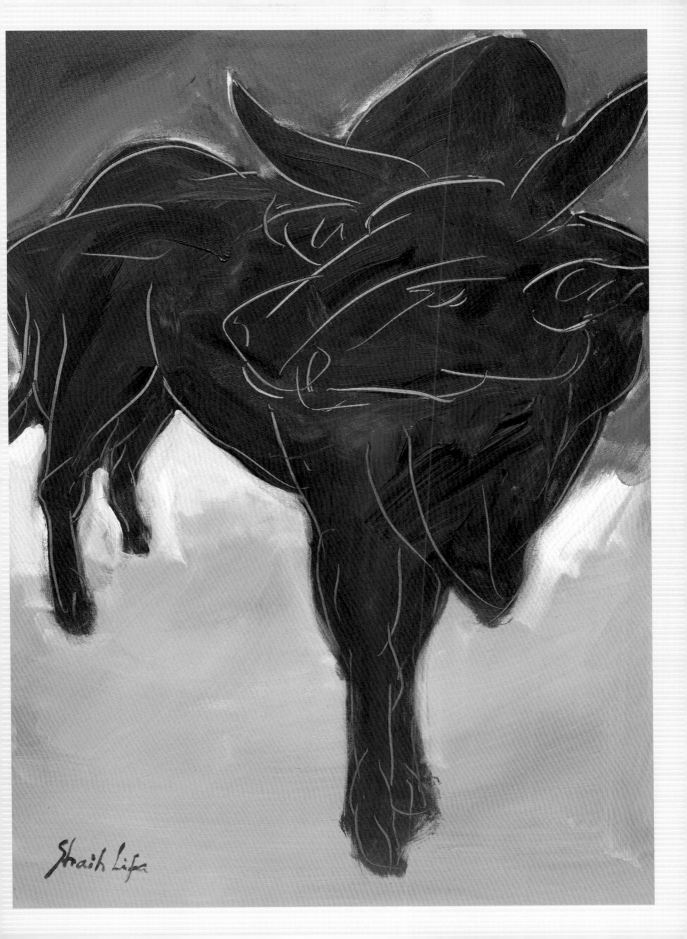

▍「借力空間」的無力感

　　謝里法將「策展」視為一種特殊型態的藝術創作，2002年他在臺中文化中心策展的「借力空間」展，則不僅是策展，而是一種雕塑裝置，也是一種觀念行為藝術。

　　首先，謝里法邀請當時臺中的雕塑家們，包括王水河、王英信、余燈銓、陳松、李明憲、曾界、吳政吉等，商借他們的雕塑作品，作品形式都以站姿為主。雕像以留有可供觀眾自由活動的空間，間隔排成三排，使整體看來如同人群聚集一般。布展的時候，工作人員在雕像身上塗上泥漿，雕塑家們的個人特色都被泥漿淹蓋，雕像現出單調卻有力的統一感。要在雕塑的藝術作品塗上泥漿，謝里法心裡其實很猶豫，覺得對雕像的原作者充滿歉意，為了澈底貫徹藝術理念，他還是狠下心來做下去。

　　沒有開幕式的「借力空間」展，謝里法卻設計了一場轟轟烈烈的閉幕典禮。在展覽的最後一天，邀請現場的來賓參與，合力將雕像身上的泥漿清洗乾淨。已經乾涸的泥漿並不容易清洗，一陣手忙腳亂之後，參與清洗的人反而被泥漿沾得滿身泥濘。雕像原本身穿的泥漿制服是被洗淨褪除了，還以原來面貌，此時參與清洗的觀眾不知不覺間卻已然將這身泥漿制

2003年，謝里法在臺中文化中心動力空間的「借力空間」裝置藝術展。借用別人的作品來完成自己的作品。

服穿上，也戴上一模一樣、無從辨別你我的面具。

　　該展充滿大歷史論述的雄心，謝里法將「借力空間」展的雕像比喻為歷史或歷史進程裡面的人，充滿受宿命擺布的無力感。雕像之被塗上泥漿猶如蒙上塵埃的歷史，蒙塵的歷史需要被洗淨，還以歷史真面目。可是往往在清洗的過程中，人常常忘了初衷迷失方向。沒有反省能力的人，不做思辨工作的人，自己也將被塵埃蒙蔽，同流合污之後就是難辨面目的一丘之貉。這個沒有開幕只有閉幕的展覽，宣示了去追究歷史如何開始並不重要，重要的是要掌握住歷史最終的走向。

■「舊版新印」把過去撿回來了

　　不知道起於什麼原因，2012年時任臺北藝術大學關渡美術館的曲德益館長，突然向謝里法問起他過去的版畫作品，可否捐贈一張鋅版給美術館典藏。一年過後，曲館長再問謝里法現存有多少版，可否全數展出後捐贈。對此，謝里法感到意外而驚喜，想著距離自己最初的版畫創作，那已是四十多年以前的事了，現在竟有人願意讓塵封已久的舊版重見天日，心中

[右頁圖]

謝里法　史前傳說
1966／2013　膠版
24×18cm
（關渡美術館提供）

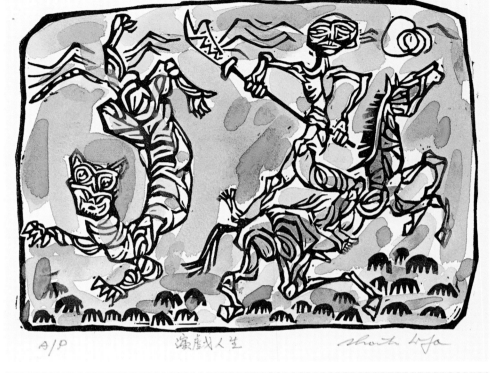

謝里法　演戲人生
1965／2013
膠版、手上彩
17×22.5cm
（關渡美術館提供）

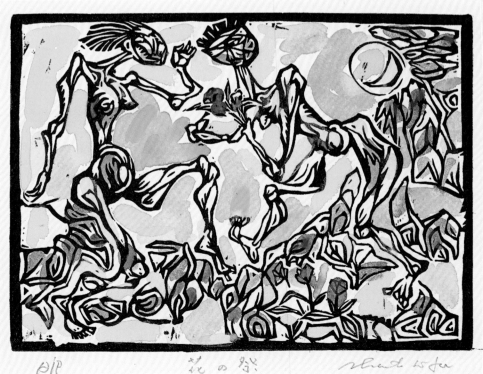

謝里法　花之祭
1965／2013
膠版、手上彩
18×24cm
（關渡美術館提供）

A/P　　史前傳說　　　　　shih li fu

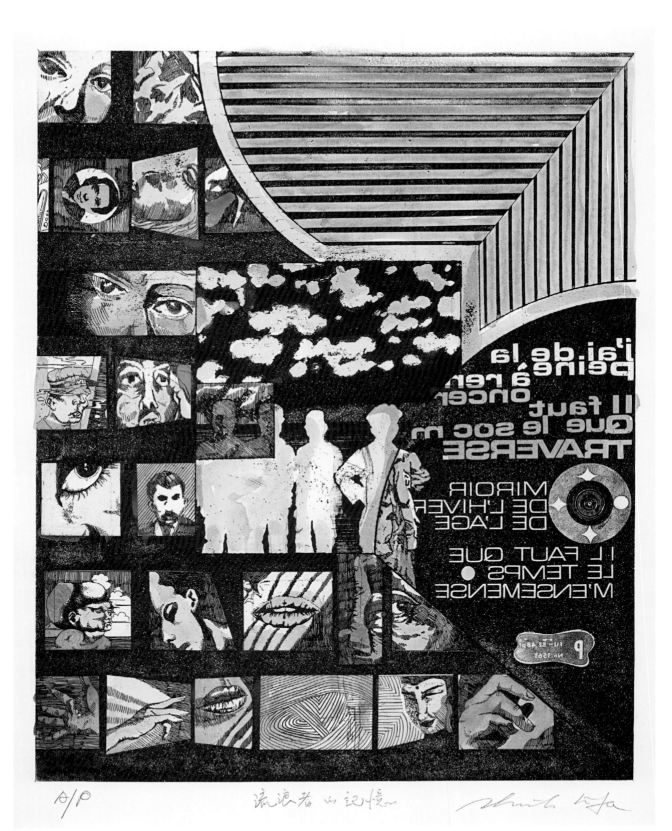

A/P　　　　流浪者 的 記憶

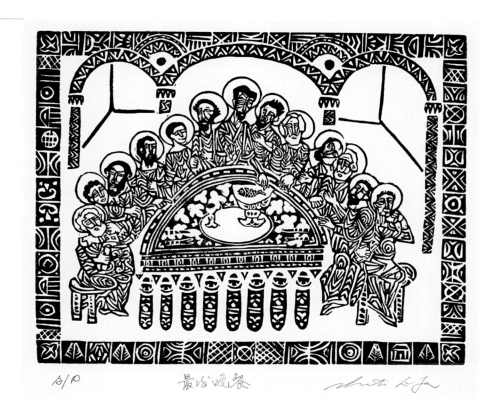

最後晚餐

謝里法　最後晚餐
1966 / 2013　膠版
24×30cm
（關渡美術館提供）

很是樂見其成。經過幾次討論，最後決定由館方委託專業版印工作室將舊版全數重印，每版印十張，雙方各分得一半，並在關渡美術館舉辦版畫個展、編印畫冊。回臺定居搬家的時候，謝里法的舊版沒有帶回臺灣，仍然寄存在友人邱煥輝的紐約家中，曲館長於是委請北藝大教授董振平至美國探親時，順道打包將版寄回臺灣。

　　2013年關渡美術館展出的「舊版新印──謝里法版畫作品展」，完整呈現謝里法從1964-1975年「版畫十年」的作品。「版畫十年」期間，謝里法所創作的版畫作品包括「宗教」、「人體的變奏」、「嬰兒與玻璃箱」、「戰爭與和平」、「純造形」與「紐約生活」等系列，版種多樣有橡膠凸版、蝕刻凹版、照相凹版與照相絹印等，而「舊版新印」展出的是還能留下原版的橡膠凸版（膠版）和蝕刻凹版（鋅版）。

　　而今不再從事版畫創作的謝里法，他的寫作曾促使許多臺灣文藝作家得以出土重現，而現在眼前出土的是自己久遠以前的作品。這種感覺猶如失散多年的骨肉重逢，為此，謝里法特地找出三十多年前大學同班同學傅申所寫的書法「謝里法版畫」，慎重地貼到版畫收藏盒的盒蓋上，他打從心底珍惜這又再出土的珍寶。

[左頁圖]
謝里法　流浪者的記憶
1972 / 2013
鋅版蝕刻、手上彩
50.5×40cm
（關渡美術館提供）

▍「不滿之見」集合沙龍裡的「將軍族」

謝里法自以前旅居海外時就有泌尿科的疾病，後來回臺定居，經朋友介紹每隔兩三個月就要到彰化的林介山診所拿藥追蹤。十幾年下來，謝里法與疾病相安無事。不料就在2013年整個人開始變得越來越瘦，2014年年初做進一步檢查，醫生診斷出半邊的攝護腺惡性腫瘤。與家人幾經討論，最後決定到臺中榮總接受歐宴泉醫師的達文西機械手臂開刀。手術所採用的是當時最新科技，該手術成為醫院的示範教學。手術被陌生人圍觀、護理師換藥任人擺布……述及此番情景的謝里法，雖試圖以新鮮體驗的心情來面對，卻也難掩無奈。

攝護腺腫瘤成功開刀後，他好不容易想重新開始新生活而投入創作，竟又在隔年再因為腹膜炎開大刀，這次手術更加耗時耗力而且情況相當危急。2015年的端午節，筆者拜訪了最終還是渡過難關的謝里法。

2015年謝里法術後在家靜養，本書作者徐婉禎（左）前往探望與謝里法夫婦合影。

拖著大病初癒清瘦虛弱的身軀仍然見客，平時大聲談笑不間斷現在卻說不太出話，看了讓人心疼。幸而在夫人細心照護之下，謝里法最終恢復了健康。大病過後的行動力、執行力更為活躍，創作、展覽、書寫、出版等諸多成就，無一不更甚從前。

2015年，就在兩次大手術之間，謝里法以其七十八歲高齡，仍然完成了國立臺灣美術館的策展「不滿之見——繪畫最佳完成狀態探討」。他在策展論述中重申「策展」的創造性意義：「所謂『策展』在我的認知是策展人對藝術理念的提出，把別人作品重新做組合的一種創作。」也闡述「策展人」這個角色的定位：「策展人所以安排這個展

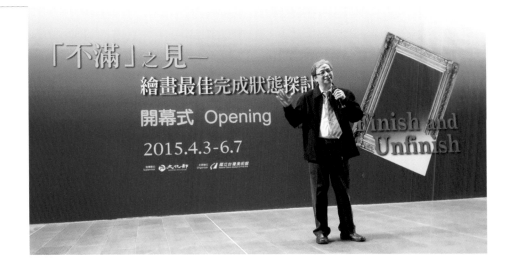

覽，目的在於讓畫家能因展出發現過去長年來忽略了的種種疑難，藉此重作一番思考，畫家的成就不外是在無止盡思索中一步步累積出新的想法，有一天在自我回顧的畫展中能清楚看出這一生如何走過的足跡。」他特別強調出作為策展人，不能只是找來藝術家掛上作品，而是能更積極地觀察到別人所未見的、能在所策展覽中提供思考、提出想法。

在「不滿之見」展覽中，謝里法將「滿」解讀為畫作之被畫完成。然而什麼時候畫作才算完成？他回到臺灣近代美術的官辦展覽現象中找尋答案。他發現這些一開始就帶著參展心態的畫家，他們在作畫過程中不斷自我審查，腦中時刻想著的是評審的評選要求，就形同是在評審眼睛的注視下作畫，讓作品達致絕對的完美，這就是「滿」的頂點。藉

2015年，「不滿之見——繪畫最佳完成狀態探討」的展覽於國立臺灣美術館舉行，開幕時策展人謝里法與參展藝術家合影。

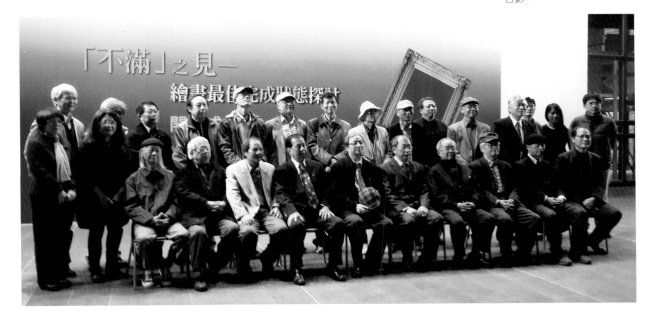

「不滿之見——繪畫最佳完成
狀態探討」展覽畫冊封面。

由「不滿之見」展，謝里法提出他藝術評斷的看法，他認為，藝
術創作的過程不在對「滿」的追求或表現，藝術創作毋寧是藝術
家用來解決問題的管道。很多畫作畫到七、八分問題已經解決，
此時就應該停筆不再畫下去。然而很多長期受參展訓練的畫家卻
仍不知不覺地繼續畫下去，結果畫過了頭，作品反而畫壞了。

　　展覽邀請來參展的畫家共三十位，有學院相關（學院出身或
任教於學院）以及官辦展覽相關（官辦展覽獲獎或擔任評審）。
謝里法請每一位畫家都提供一件「滿」的作品和另一件「不
滿」的作品同時並列展出，希望畫家在為這展覽準備畫作的時候、希望
觀眾在兩兩對照欣賞畫作的時候，都能夠體會到「好」作品並不等同
於「滿」作品，「不滿」的作品有時反而是「更好」的作品。

■「牛」的象徵為了回歸土地

　　謝里法愛畫牛，長時間以來牛成了他貫穿繪畫創作的一個主題。
追溯早在1986年，謝里法還在紐約，他就以臺灣牛為題材進行「牛的
造型」系列，並以牛吃苦耐勞的精神比喻移民至美國的臺灣人特質，

1980年代謝里法以「牛」為
題製作系列油畫，並與「牛
畫」合影。

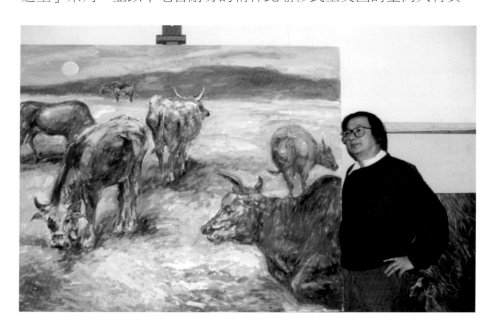

以「背脊表現的力與美」為出發書寫文章〈臺灣的心、臺灣的情、臺灣的美——塑造文化的造型〉發表。兩年後，在紐約第一銀行展出「牛」系列的粉彩畫。首次回臺之後，和臺灣的美術館、畫廊等有更密切的接觸合作，1991年在帝門藝術中心展出的新作，便是「牛的造型」系列。2005年受臺北藝術大學關渡美術館之邀於其所舉辦的「2005關渡英雄誌」展出〈看！這是牛〉畫作。三年後國立臺灣美術館為他舉行盛大的回顧展「紫色大稻埕——謝里法七十文獻展」，統整謝里法七十歲之前的創作文獻資料並隨展舉辦研討會。然而，不就此停下腳步的謝里法，仍持續繪畫創作，2013年「素食年代——牛的四頁檔案」以二十五幅400

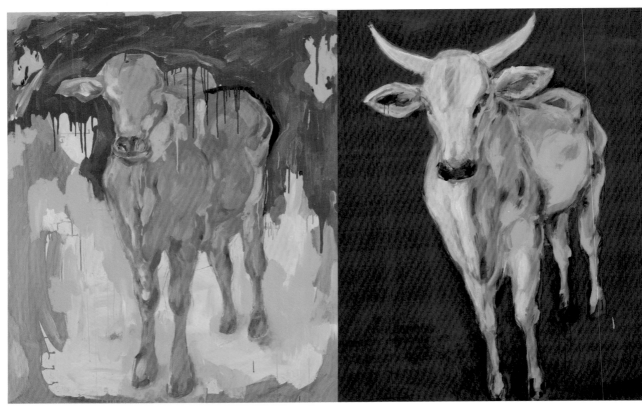

謝里法　牛的四部曲　2012　壓克力、畫布　162×130cm×4

謝里法　標本牛講義四聯作　2012　壓克力、畫布　162×130cm×4

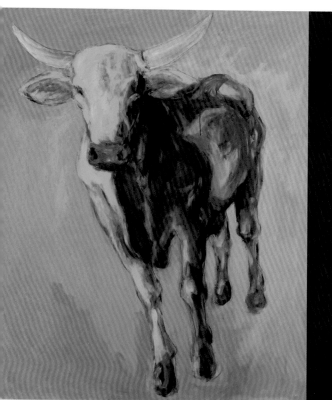
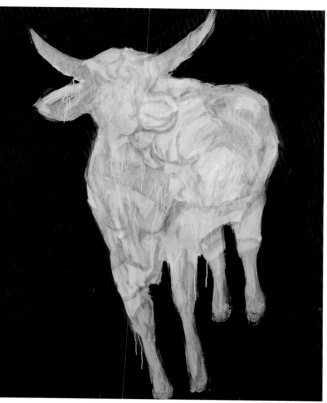
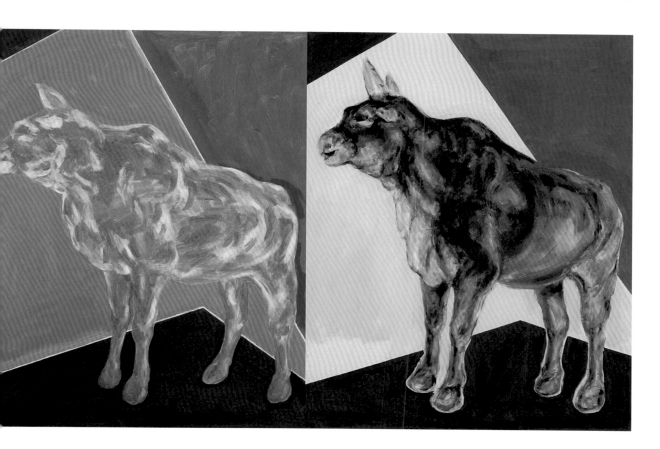

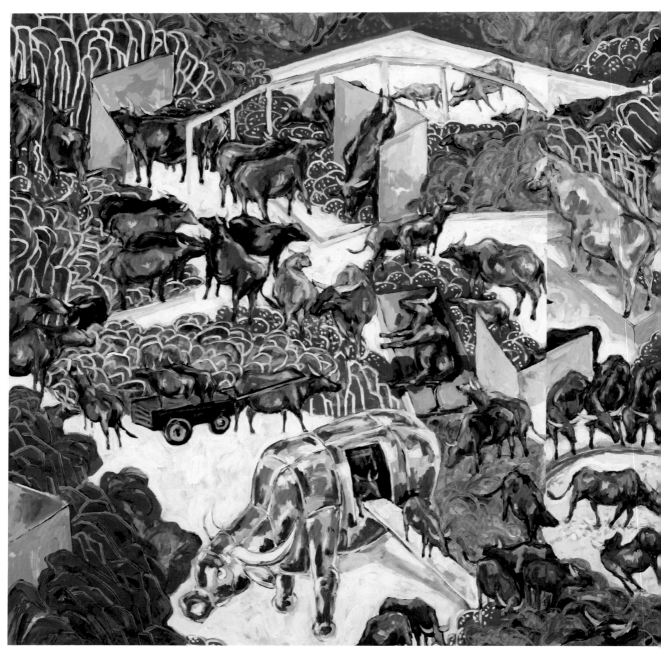

謝里法　牛的社會百態
2007　壓克力、畫布
162×260cm

號巨幅油畫於臺中市立港區藝術中心展出，尺幅巨大展現出澎湃的氣
勢，觀眾身在偌大展場中被巨牛蠢動包圍。繪畫是生活中的一部分，既
然生活持續著，繪畫也就跟著持續著，2017年的謝里法在屆臨八十歲之
際推出「牛犇牛」展於國父紀念館中山展覽室，展出的一百多幅作品中

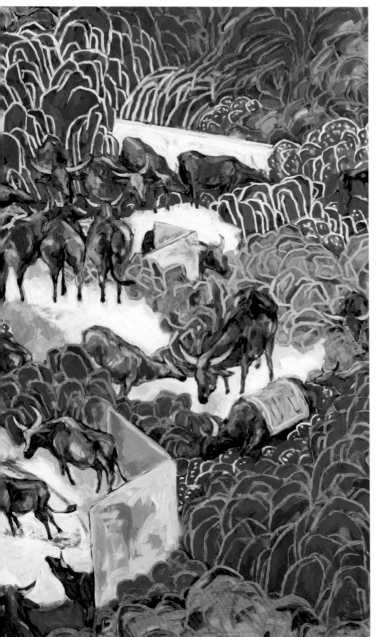

包括了許多近年的新作。

　　謝里法歷經三十年畫牛，使用了不同的材料技法，油彩、壓克力、速寫、素描，有細微精緻的具象描繪，也有粗略簡潔的抽象組合；有多彩紛呈的鮮麗，也有黑白單色的純粹；有理性切割的構成，也有感性流

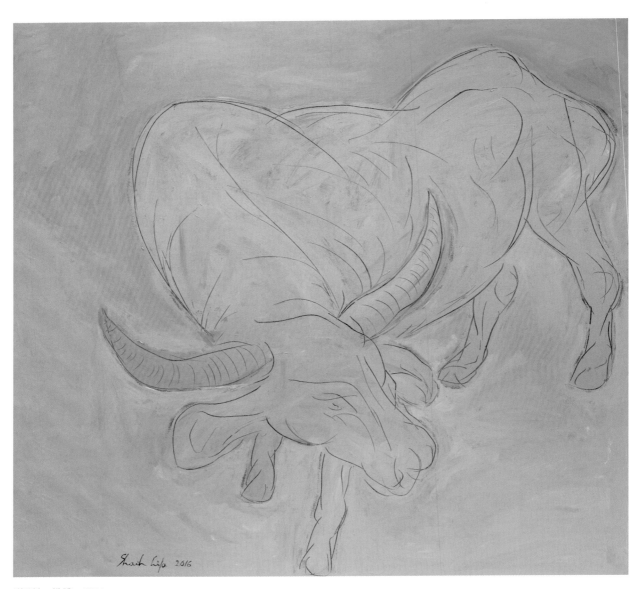

謝里法　洗禮　2016
壓克力、油彩　150×162cm

寫的揮灑。展場上，有的單獨呈現，有的二聯幅、三聯幅、四聯幅，甚
至有數十幅排列的矩陣掛滿整面牆，提供給觀眾可以自由連結與任意組
合的觀畫方式，畫作詮釋權被最大程度的開放，因為觀眾也是創作者。

　　為什麼畫牛？對謝里法而言，牛的象徵是為了回歸，而回歸的方
向，是對臺灣家鄉泥土的感覺與感情。

　　謝里法畫牛，有時候剛開始會使用高彩度的顏色，後來一改再改，
總覺得要更「土」些。畫作上的牛就是臺灣家鄉的土地，也是仰賴土地

謝里法　臉書牛　2012　壓克力、畫布　162×130cm×4

謝里法　人與牛同歡
2010　壓克力、油彩
162×150cm×2

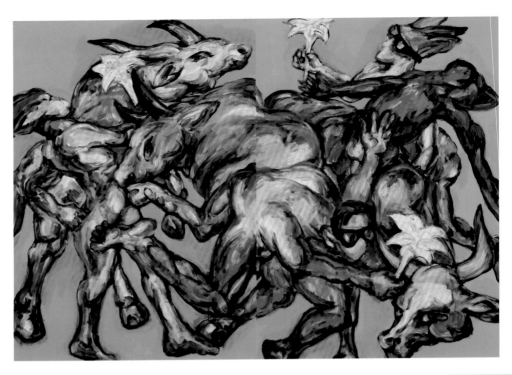

謝里法　影舞者牛
2010　壓克力、畫布
162×130cm×4

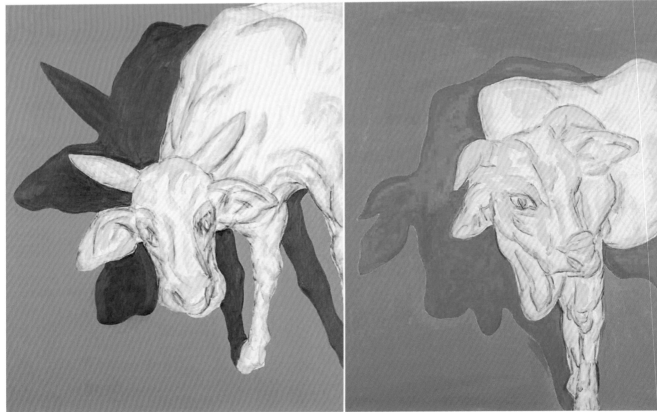

而生存的人。牛是吃草的動物，這本是牠的習性，受到無法抗拒之外力脅迫所逼，再溫馴的牛都不得不要有所改變，甚至群起反抗。謝里法在「素食年代——牛的四頁檔案」系列創作自述中說到：「畫牛時已先入為主賦予人格化（甚至神格化或魔化），目的是借牛的形象以系列作品在會場呈現人類社會的世間百態，畫展以牛作為主題，從牛找出議題，借牛產生問題，然後靠牛引出命題。」所以畫牛也就是畫人，畫臺灣牛也就是畫臺灣人，臺灣有什麼樣的人，畫作就有什麼樣的牛，這是出自一種批判、也是一種反思、更是一種關懷。謝里法於另一首詩〈歸途〉則總結了牛的歸途是臺灣：「臺灣牛帶來臺灣人的時代，踩著牛步在土地上，踩過的地從此取名叫『臺灣』。」另一方面，八十歲的謝里法也像個調皮的頑童，他笑開懷地說：「只管說我畫牛是和牛在玩耍，超好玩的，令八十老人玩個不休！」

[150-151頁圖]
謝里法與他的畫作「牛」相伴，走進八十歲的門檻。

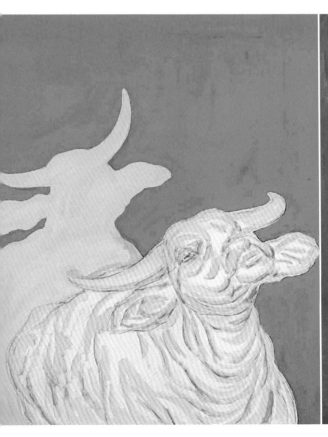
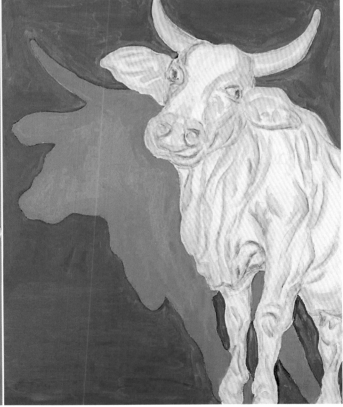

149

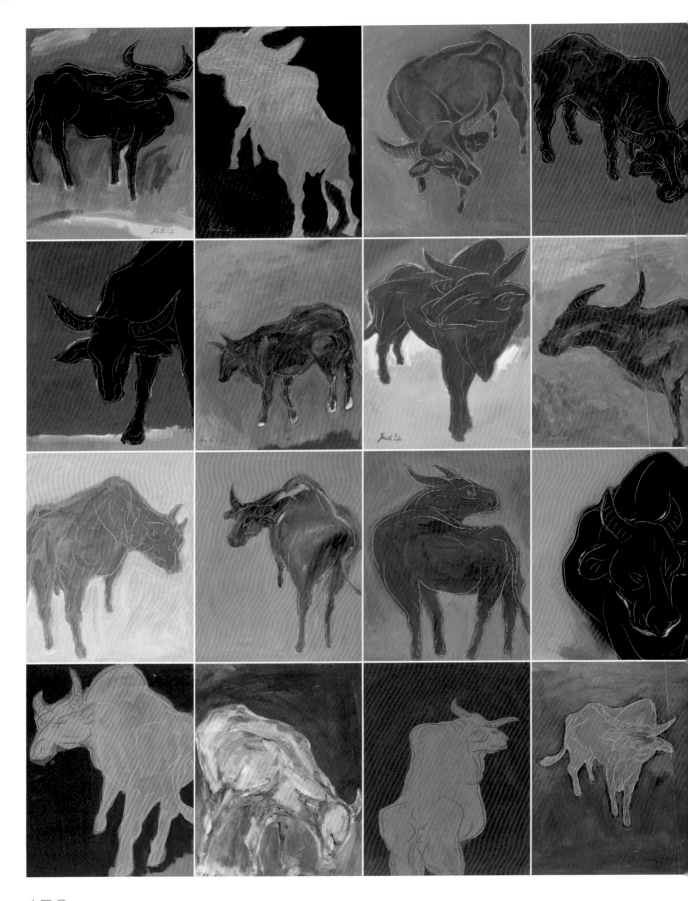

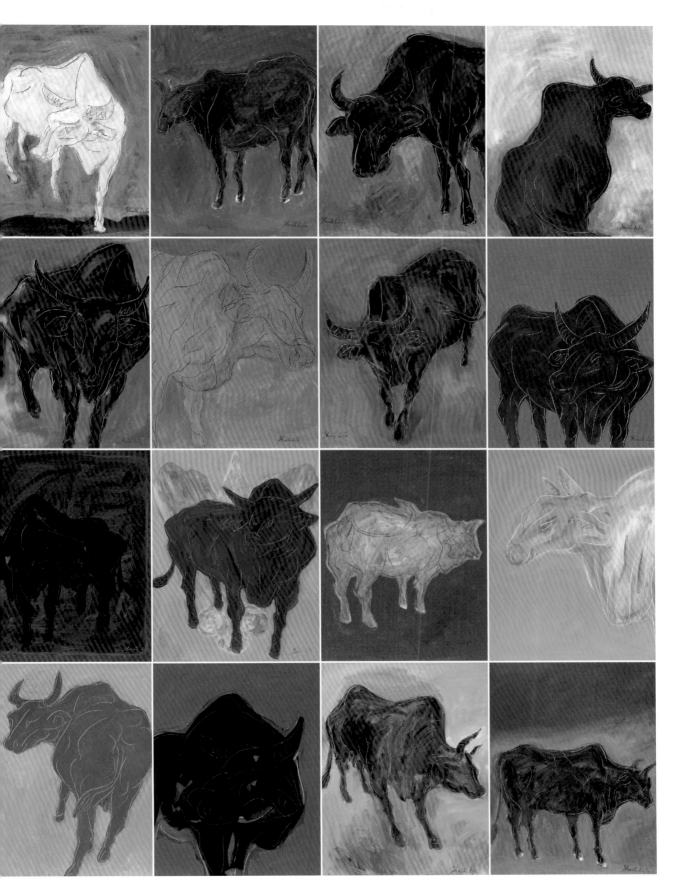

151

▌植根於本土之後還有更多……

　　謝里法曾說過：「將每一系列依照創作或展出時間連接起來，藉此看出我從事藝術的歷程，說來亦等於為自己寫下傳記，作為一個畫家毋寧說創作是人生的全部。」這裡，將他曾發表過的藝術創作系列做統括整理，有「巴黎人物」系列（繪畫，1964）、「闖開那扇門的人」系列（繪畫，1964）、「宗教」（版畫，1965）、「嬰兒與玻璃箱」（繪畫、版畫，1969）、「戰爭與和平」（繪畫、版畫，1970）、「紐約生活」（繪畫、版畫，1970）、「純造形」（繪畫、版畫，1971）、「牛的造型」（繪畫，1986／1996）、「山上一棵樹」（繪畫，1990）、「臺北生活」（繪畫，1992）、「給聖者的獻禮」（繪畫，1994／2014）、「垃圾美學」（裝置、複合媒材，1996）、「卵生的文明」（繪畫，1996）、「與地魔共舞」（裝

謝里法「牛犇牛」畫展入口海報。（王庭玫攝，2017）

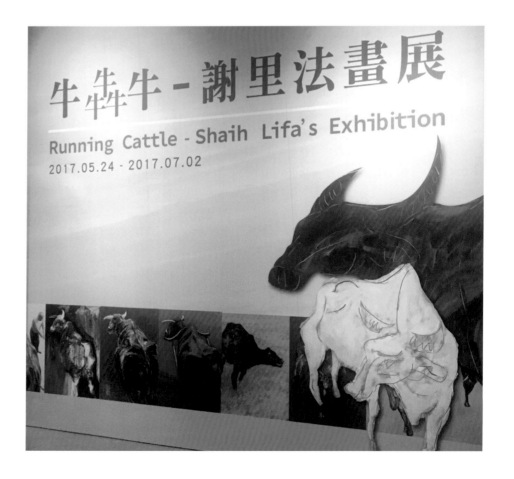

置、策展，2000）、「10+10=21」（策展，2001）、「借力空間」（裝置、策展，2002）、「漂流光座標」（裝置、策展，2004）、「素食年代──牛的四頁檔案」（繪畫，2013）、「辨識核光山──鮮世紀美學基調」（繪畫，2013）、「3P民主主義美術」（策展，2013）、「不滿之見──繪畫最佳完成狀態探討」（策展，2015）、「牛犇牛」（繪畫，2017）等，從中可瞭解他的藝術創作歷程大致為持續不斷的繪畫，隨時間而先有版畫、然後是裝置、最後是策展。

謝里法策展「10＋10＝21臺北←→臺中」的畫冊封面。

對於謝里法如此豐碩的藝術創作表現，我們或可從中歸納出如下幾項的風格特色：

一、植根於本土：具有高度本土意識的謝里法，他認為「這本土的定義，我想應該視為是地方的精神，是一種信仰，也是一種力量，更是一種生命。」藝術創作要植根於本土是天經地義的事，本土又意指對自己所從出的母體原鄉的回歸，很多創作都在傳達作為個體與母體之間，獨立又連結、抗拒又仰賴的複雜關係。

二、衝突與矛盾：謝里法的藝術創作不在歌頌粉飾太平的和諧，而是企圖透過主題技法去將相互對立的衝突和矛盾彰顯出來，動態／靜態、有機體／無機體、生物／無生物、多彩／黑白、卑賤／神聖、秩序／雜亂……兩極的對立同時出現在一個畫面或一場展覽之中，使得觀眾被逼視而不得不面對。

三、對照與比較：對照，或藉由對照而產生比較，這是謝里法相當慣用的創作手法。他將某種相同屬性（或同風格、同性別、同年代、同區域、同出身）的不同藝術家與作品，在展場做兩兩並置的對照，這像極了科學上控制單一變因的對照組實驗，從對照組的比較中突顯出創作意欲傳達的主旨概念。

四、借用與組合：謝里法也借用其他藝術家的作品進行創作，所謂「借用」是擬制特定條件再根據這項條件去徵集符合的藝術家或作品，將所徵集得來的藝術作品挪為己用，經過謝里法的重新組合作品展

謝里法於臺中宅的書房中撰寫時專注的神態。（何政廣攝，2018）

出，因而準確傳達他的主觀意識，呈現出獨特新穎的面貌。

五、理念與象徵：謝里法的藝術創作不會無的放矢，每一個系列都有其所屬背後的理念支撐，圖像的象徵是最常用的形式，藝術創作對謝里法而言成為一種用來傳達理念的語言工具，藉由帶有象徵意義的圖像之出現，理念得以闡釋，思想得以傳達。

六、隨機與實驗：藝術創作或展出的過程，謝里法會刻意保留因為隨機所產生的自由度，因為這個自由度讓他可以大膽從事前所未有的實驗，也因為這個自由度開放一定程度的詮釋空間給來觀展的觀眾，使得作品或展覽沒有特定的解讀而有更寬廣的詮釋。

七、韻律與動感：觀看謝里法的藝術創作或展覽，猶如在朗讀一首詩，畫面或作品與作品之間的安排，從來不是機械性地條列部署，而是彼此間起承轉合的相互牽動，平仄音節充滿韻律，長短斷句展現動感，充分反映出謝里法真切的性情。

八、提問與反思：徘徊流轉於原生家庭／寄養家庭、出國／回國、東方／西方、中央／地方、外來／本土之間，謝里法面對比一般人更多波折的人生，於是擁有比一般人更多反省的思考，視藝術為一種語言的他，創作成為他述說反思的管道，他在作品提問卻不給出確定的回答。

筆者身為晚輩，卻好幾次當著謝里法前輩的面，大膽地抒發起對他為文或藝術創作的看法。謝里法欣然接受所有認同與不認同的各式見解，大度的態度實是大家風範。有時他還會補述自己作品的不足，甚至自我調侃，沒有階級意識的頑童性格，表露無遺。

[右頁上圖]
2015年，蔡瑞月文教基金會舉辦「臺灣美術的大航海時代——美術史的啟航者謝里法」，右起：何政廣、謝里法、施並錫於開幕式中先後講話。

未央——
若有一天又重來

經歷過幾次大病大手術，謝里法對人生有更深刻的體認，好多感慨使他回顧起自己的一生，開始著手撰寫回憶錄，在2015年出版的自傳《原色大稻埕——謝里法說自己》的書末，他以這段話作結：「人生起起伏伏這句話指的是什麼？當我在醫院作心電圖時，醫生手中拉出長長的紙條，紙上畫出上下震動的線紋，間隔或長或短，如同一個人生命的過程，有平順的年代也有大波大浪的時候，平順的生活就像什麼事都沒有發生，對畫家而言可能是他最專心於創作之時，與外界短暫隔絕，大波大浪才是他與外界互相激發在生命中大幅變化；從我出生來到這世界，離開生我的父母時，臺灣正捲入全球性的戰爭，戰後整個社會從日本轉入中國，進大學選擇美術的路，出國邁向國際藝

1998年，謝里法與鄭世璠（中）及倪再沁（左）合影。

壇巴黎，又往紐約轉進，接著幾次作品展出，都是個人與外界接觸發生的激盪，把激盪的年代拼起來看時，若有什麼勉強可說是個人的成就，代表的是作為藝術工作者難能可貴的一生。」

　　謝里法文字的魅力就在兼具藝術性的親切感，將臺灣美術史像說故事一般地娓娓道來，臺灣文學作家陳芳明評論謝里法時這樣說：「歷史是一種時間的閱讀，文字與藝術則是空間的閱讀，唯有謝里法能三者兼具，將裡頭的故事立體。」歷史、文字、藝術在謝里法不同型態的創作中交互參雜融貫，所以能在藝術創作中看到史觀看到詩。謝里法對藝術的評論總是見人所未見，一針見血而發人深省，具有跨越時空的永久價值，藝評家倪

2018年，謝里法與家中林欽賢畫他的肖像合影。（王庭玫攝，2018）

再沁曾相當感佩：「謝里法的文章看似戲謔嘲諷，其實深具義理，有許多精采的妙喻其實像是跨越時空的藝術箴言，即使時空轉移，依然值得我們再次閱讀，細細品味。」謝里法至今仍孜孜不倦於藝術創作及藝術評論、臺灣美術史的書寫和推廣，他如同是投進臺灣美術池水裡的石子，激起的漣漪一層泛著一層，非但沒有結束的跡象甚至在池水愈加激盪出反饋的水花。謝里法太多的創舉對臺灣藝術圈內圈外都影響非常巨大，而且影響還在持續擴大深化中，他是這麼說的：「我喜歡做該做而沒有人做的事」，這是挾持使命感的自我期許。人生若有一天又重來，他還是會傾畢生之力，透過書寫、透過創作，不僅深化臺灣美術，更要廣化臺灣美術。謝里法以其彩色斑斕的人生，將藝術色彩帶向人間。感念謝里法對臺灣、對臺灣美術的貢獻，行政院特在2018年頒予「文化獎」，代表全國國民

▌參考資料

· 謝里法，《美術書簡：在信中與阿笠談美術》，臺北市：雄獅圖書，1989。
· 謝里法，《謝里法「臺北系列」油畫個展》，臺北市：帝門，1991。
· 謝里法，《謝里法油畫展：卵生的文明系列》，桃園市：桃縣文化，1996。
· 謝里法，《「垃圾美學」：謝里法個展》，臺中市：省美術館，1996。
· 謝里法，《臺灣出土人物誌》，臺北市：前衛，1997。
· 謝里法，《探索臺灣美術的歷史視野》，臺北市：北市美術館，1997。
· 謝里法，《日據時代臺灣美術運動史》，臺北市：藝術家，1998。
· 謝里法，〈在垃圾中找到的百態人間〉，《垃圾眾生：生命對話》，臺中市：吳伊凡，1998，頁5-6。
· 謝里法，《我所看到的上一代》，臺北市：望春風文化，1999。
· 謝里法，《臺灣心靈探索》，臺北市：前衛，1999。
· 邱琳婷，《臺灣美術評論全集：謝里法卷》，臺北市：藝術家，1999。
· 謝里法，《10+10=21 臺北←→臺中》，臺中市：國立臺灣美術館，2001。
· 謝里法，《我的藝術家朋友們》，臺北市：九歌，2005。
· 陳芳明，〈「日據時代臺灣美術運動史」的再閱讀〉，《謝里法與書寫臺灣美術研討會》，臺中市：國立臺灣美術館，2008。
· 趙天儀，〈謝里法心路歷程：臺灣美術史與人文的反省〉，《謝里法與書寫臺灣美術研討會》，臺中市：國立臺灣美術館，2008。
· 倪再沁，〈重讀「珍重‧阿笠」〉，《謝里法與書寫臺灣美術研討會》，臺中市：國立臺灣美術館，2008。
· 林雪卿，〈謝里法的版畫藝術〉，《謝里法與書寫臺灣美術研討會》，臺中市：國立臺灣美術館，2008。
· 邱琳婷，〈一個歷史呼喚的回音：謝里法臺灣美術的書寫〉，《謝里法與書寫臺灣美術研討會》，臺中市：國立臺灣美術館，2008。
· 謝里法，《紫色大稻埕：謝里法七十文獻展》，臺中市：國立臺灣美術館，2008。
· 謝里法，《紫色大稻埕》，臺北市：藝術家，2009。
· 謝里法，《變色的年代》，新北市：INK印刻文學，2012。

致上最高敬意。摘錄謝里法詩作〈回顧策略〉，是謝里法對自己的總結，也是本書的總結，祈願謝里法精神寄存於臺灣美術長流，無有消退結束的一日。

〈回顧策略〉

終於看到八十只剩小數點／好比南島海洋的一顆紅蛋／長輩種的苗已經長成　每棵樹一座山頭／啟示現代　風格不過是自我的約定

千年卵終於孵出文明　以「里法」為代號／像嬰兒在玻璃箱爬行尋找生命軌跡／垃圾袋傳來好消息　告訴人們今年又豐收／「花笑美學」在耳邊默默／給聖者獻禮　替牛族加上光環

可惜　借佛陀之力找到空間卻失去了時間／留下來成形的卵照在漂流光下近看似圓形座標　遠看是千年紀念碑／族人只想把名字書寫在天際　歷史等待我同行

▌感謝：本書承蒙謝里法先生授權圖片，以及關渡美術館、吳伊凡、戴明德、楊梅吟、王麗雅、雷文通、蕭漢雲、林瑩宜、藝術家出版社等，提供圖片及相關資料及協助，特此致謝。

‧陳芳明，〈臺灣美術史演義：陳芳明對談謝里法〉，《INK印刻文學生活誌》，第9卷第9期，2013.5，頁74-99。
‧謝里法，《舊版新印：謝里法版畫作品展》，臺北市：臺北藝術大學關渡美術館，2013。
‧謝里法，《素食年代：牛的四頁檔案》，臺中市：中市港區藝術中心，2013。
‧徐婉禎，〈致法爺的信〉，《素食年代：牛的四頁檔案》，臺中市：中市港區藝術中心，2013。
‧謝里法，《辨識核光山：鮮世紀美學基調 謝里法的解析》，彰化市：彰化生活美學館，2013.10。
‧謝里法，《給聖者的獻禮 II》，臺中市：謝里法，2014。
‧歐素瑛、林正慧、黃翔瑜訪問記錄，《海外黑名單相關人物口述訪談錄》，臺北市：國史館，2014。
‧楊梅吟，〈率性‧從容‧謝里法〉，手稿，2015。
‧謝里法，《「不滿」之見：繪畫最佳完成狀態探討》，臺中市：國立臺灣美術館，2015。
‧徐婉禎，〈反思謝里法美術史書寫之史觀〉，《臺灣美術的大航海時代：美術史的啟航者謝里法》，第十屆蔡瑞月文化論壇，2015.9.11-12。
‧蕭漢雲，《謝里法「日據時代—臺灣美術運動史」研究》，碩士論文，2015。
‧謝里法，《原色大稻埕：謝里法説自己》，臺北市：藝術家，2015。
‧謝里法，《臺灣美術研究講義》，臺北市：藝術家，2016。
‧謝里法，《緣繫東北角：憶美術裡的宜蘭人》，宜蘭市：宜蘭縣文化局，2016。
‧廖新田，《符號‧跨域‧廖修平》，臺中市：國立臺灣美術館，2016.10。
‧林瑩宜，《謝里法的「臺灣美術史書寫」的發展過程之研究》，碩士論文，2017。
‧謝里法，《「呵呵一動」詩畫集》，臺北市：謝里法，2017。
‧謝里法，《牛犇牛：謝里法的牛》，臺北市：國父紀念館，2017。
‧謝里法，《人間的零件：一個畫家的收藏》，臺北市：藝術家，2017。
‧臺灣師範大學「師大維基」官網，http://history.lib.ntnu.edu.tw/wiki/index.php/%E9%A6%96%E9%A0%81
‧全省美展一甲子「數位美術館」官網，http://subtpg.tpg.gov.tw/web-life/arts/art60s.asp

謝里法生平年表

1938	・一歲。3月28出生在臺北市永樂町，排行第三，父呂芳泰在日本人經營的新高餅店當雇員，母親王煌。呂家祖父命名「呂理發」。未及滿月即送近鄰謝家當養子，改名「謝紹文」，養父謝振行，養母王粉妹，住大稻埕五坎仔街。日治後期皇民化政策改日名為「南紹文」，自此有小名「阿文」（Fumi）。二戰後重新登記戶口再改名「謝理發」，旅美時期撰文則以「謝里法」為筆名，沿用至今。
1940	・三歲。養母病逝，養父長年在花蓮太魯閣經營木材，童年與謝家祖父母同住於雙連淡水線鐵道附近。
1943	・六歲。進聖心幼稚園，開始對繪畫產生興趣，用蠟筆畫富士山和鬱金香等題材。舉家搬遷至雙連馬偕醫院附近。
1944	・七歲。全家搬住板寮（中和），就讀中和國民學校。養父在花蓮腦溢血過世。戰事激烈，搬往金瓜石投靠姑母，轉讀金瓜石東國民學校二年級。
1945	・八歲。謝家祖父病逝。金瓜石路上聽到日本天皇廣播宣布投降。
1946	・九歲。獨自回到臺北親生父母呂家，轉入就讀太平國民學校三年級。永樂町更名迪化街，生父在受雇日人「新高餅店」的原址重開商店「山陽」。
1947	・十歲。所繪水彩畫被選送戰後臺灣博覽會兒童美術專館展出。
1949	・十二歲。小學畢業，進入省立基隆中學就讀。中學期間居無定所，曾投靠謝家大姐隨大姐搬到暖暖，亦曾投靠謝家姑媽住在九份，後回到親生父母家暫住臺北。
1955	・十八歲。中學畢業，考入臺灣省立師範學院藝術系（國立臺灣師範大學美術系前身），許多同班同學日後成就優異，有「將官班」美譽。
1956	・十九歲。大學二年級進入孫多慈教授畫室，擔任助教。
1959	・二十二歲。師大畢業，到宜蘭縣立礁溪初中任教。
1960	・二十三歲。加入並首次參加「五月畫展」，以〈忘〉、〈麗〉、〈離〉三件作品，展於臺北新聞大樓。入伍當兵。
1963	・二十六歲。通過留法考試，為籌措留學旅費舉行第一次個人畫展，王攀元買畫助學。
1964	・二十七歲。抵達法國巴黎，與廖修平、陳錦芳被譽稱「巴黎三劍客」。創作油畫「巴黎人生活百態」系列。
1965	・二十八歲。進入巴黎國立美術學院雕塑班，指導老師為珂丟里耶。拜訪旅法雕刻家熊秉明，受其指導。
1966	・二十九歲。版畫作品入選巴黎市立美術館「聖藝美術展」並受法國國家圖書館收藏。
1968	・三十一歲。法國巴黎發生學運，移居美國紐約。與第一任夫人馬翠萍女士結婚。
1969	・三十二歲。在邁阿密現代美術館舉行個人版畫展。發表「嬰兒與玻璃箱」系列。搬進西貝茲藝術家之家，到普拉特版畫中心學習。參加「國際青年藝術家美展」。女兒謝暉出生。
1970	・三十三歲。作品為紐約現代美術館收藏。製作「戰爭與和平」系列。入選「瑞士國際彩色版畫三年展」、入選第2屆「阿根廷國際版畫雙年展」、入選首屆「漢城國際版畫雙年展」。
1971	・三十四歲。在紐約西貝茲成立版畫工作室，美國州政府補助下全美巡迴展出並受聘擔任技術指導。於國立歷史博物館（臺北）及省立圖書館（臺中）展出、臺灣省立博物館舉行版畫個展。作品〈構成〉獲臺灣全國美展版畫部第一名。入選華盛頓國會圖書館之「全國版畫展」。
1972	・三十五歲。參加「東京國際版畫雙年展」，入選紐約布魯克林美術館第18屆「美國全國版畫展」，入選義大利第3屆「佛羅倫斯國際版畫雙年展」，入選第1屆「挪威國際版畫雙年展」。開始寫作向國內讀者介紹藝術。
1973	・三十六歲。入選紐約「國際青年藝術家美展」、入選第25屆「波士頓版畫家年展」、入選第2屆「夏威夷全國版畫展」。獲紐約州政府創作獎助金。
1974	・三十七歲。入選第2屆「挪威國際版畫雙年展」。獲紐澤西州澤西市「美術館年展」榮譽獎。
1975	・三十八歲。入選第3屆「夏威夷全國版畫展」，獲大會收藏獎。〈日據時代臺灣美術運動史〉從《藝術家》創刊號開始連載。於《雄獅美術》連載〈在信中與阿笠談美術〉。
1978	・四十一歲。《日據時代臺灣美術運動史》及《在信中與阿笠談美術》出版專書。
1982	・四十五歲。在紐澤西西東大學兼課教授版畫。《日據時代臺灣美術運動史》獲臺灣文藝社文學評論獎。
1983	・四十六歲。為《臺灣公論報》撰稿並主編《藝文》專輯。

1984	· 四十七歲。出版《紐約的藝術世界》及《藝術的冒險》。
1985	· 四十八歲。獲「臺美文教基金會人文成就獎」。接受洛杉磯收藏家許鴻源博士之委託擔任收藏顧問，並撰寫《二十世紀臺灣畫壇名家作品集》。出版《臺灣出土人物誌》。
1986	· 四十九歲。以臺灣牛為題材，創作「牛的造型」系列。於《太平洋時報》發表〈三十年代臺灣新美術運動的政治檢驗〉。
1987	· 五十歲。出版文集《重塑臺灣的心靈》。
1988	· 五十一歲。首度回臺。展出「牛的系列」粉彩畫，出版文集《我的畫家朋友們》。
1990	· 五十三歲。舉行「山上一棵樹」畫展。回臺後第一次返回巴黎，受邀「臺灣巴黎青年畫會」成立大會演講，結識時為巴黎留學生吳伊凡，後為第二任夫人。
1991	· 五十四歲。展出「牛的造型」新作。展出「臺北──紐約：現代藝術的遇合」。
1992	· 五十五歲。參加文建會主辦之全國文化會議。展出「臺北生活」系列。
1993	· 五十六歲。「1964-1974十年版畫歷程」回顧展。參加「60年臺灣現代版畫回顧展」。舉辦「臺灣美術史文件展」。
1994	· 五十七歲。展出「給聖者的獻禮」系列。與廖修平、陳錦芳共同創設巴黎文教基金會。
1995	· 五十八歲。受聘擔任臺北市立美術館「國際版畫暨素描雙年展」評審。編撰《臺灣新藝術測候部隊點名錄》。
1996	· 五十九歲。展出「卵生的文明」及「垃圾美學」觀念藝術展。舉行「三十年創作之回顧展」。參加「五月·東方四十週年紀念展」。受聘彰化師範大學（擔任駐校藝術家一年）。
1997	· 六十歲。出版《探索臺灣美術的歷史視野》。以作品換得住房，定居臺中。
1998	· 六十一歲。受聘國立臺中師範學院兼任副教授。舉辦「臺北──巴黎：巴黎三劍客作品展」。
1999	· 六十二歲。參加「228美展·歷史現場與圖像── 見證、反思、再生」。
2000	· 六十三歲。《臺灣心靈的探索》獲年度十大優良讀物獎。編《臺中美術一百年年表》。為921大地震而作「與地魔共舞」系列。於「跨世紀全運藝術節── 裝置藝術展」展出。
2001	· 六十四歲。受聘臺灣文化學院共同科兼任教授。編寫《臺中地方美術發展史》。策劃「臺北←→臺中10+10=21」展。
2002	· 六十五歲。「借力空間」個人裝置藝術展。策展「60年代臺灣立體派繪畫的探究──臺中豐原班的回顧」。
2003	· 六十六歲。受聘為國立臺灣師範大學美術研究所兼任教授。主持《臺灣美術地方發展史全集》編選。
2004	· 六十七歲。製作〈漂流光座標〉公共藝術。獲臺東縣榮譽縣民狀。
2005	· 六十八歲。策展「臺灣之美」地方美術展。於「2005關渡英雄誌」展出作品〈看！這是牛〉。
2006	· 六十九歲。獲頒臺灣省政府藝術教育推廣榮譽獎。
2008	· 七十一歲。於國立臺灣美術館舉行「紫色大稻埕── 謝里法七十文獻展」。
2009	· 七十二歲。完成第一本臺灣美術史小說《紫色大稻埕》，由藝術家出版社出版。
2011	· 七十四歲。任臺灣美術院院士。參加「SKY── 2011亞洲版／圖展」。
2013	· 七十六歲。獲國際藝評人協會終身成就獎。完成《變色的年代》一書。舉辦「舊版新印──謝里法版畫作品展」、「素食年代── 牛的四頁檔案」展。策展「民主主義的人民藝術」。舉辦「核能色感的視覺聯想」個展。
2014	· 七十七歲。展出「給聖者的獻禮（II）」系列。與吳伊凡女士結婚。
2015	· 七十八歲。策展「不滿之見── 繪畫最佳完成狀態探討」。「形、象之間」動物保護協會捐贈展。蔡瑞月文化基金會舉辦第10屆文化論壇「臺灣美術的大航海時代」主題為「美術史的啟航者謝里法」。《原色大稻埕── 謝里法說自己》由藝術家出版社出版。
2016	· 七十九歲。《臺灣美術研究講義》出版。《紫色大稻埕》改編連續劇播出。《情繫東北角》出版。
2017	· 八十歲。於臺北國父紀念館舉行「牛犇牛」展。《呵呵一動》詩畫集，以及《人間的零件：一個畫家的收藏》出版。
2018	· 八十一歲。榮獲第37屆行政院文化獎。 · 《家庭美術館── 美術家傳記叢書── 色彩·人間·謝里法》出版。

家庭美術館／美術家傳記叢書

色彩・人間・**謝里法**

徐婉禎／著

發 行 人｜陳昭榮
出 版 者｜國立臺灣美術館
地　　址｜403 臺中市西區五權西路一段 2 號
電　　話｜（04）2372-3552
網　　址｜www.ntmofa.gov.tw
策　　劃｜林明賢、何政廣
審查委員｜蕭瓊瑞、廖新田、謝東山、白適銘、廖仁義
　　　　　｜陳瑞文、黃冬富、賴明珠、顏娟英、林素幸
　　　　　｜石瑞仁、林保堯、楊永源、潘小雪
執　　行｜林振莖
編輯製作｜藝術家出版社
　　　　　｜臺北市金山南路（藝術家路）二段 165 號 6 樓
　　　　　｜電話：（02）2388-6715・2388-6716
　　　　　｜傳真：（02）2396-5708
編輯顧問｜王秀雄、謝里法、黃光男、林柏亭、蕭瓊瑞
總 編 輯｜何政廣
編務總監｜王庭玫
數位後製總監｜陳奕愷
數位後製執行｜陳全明
文圖編採｜洪婉馨、朱珮儀、蔣嘉惠
美術編輯｜王孝媺、吳心如、廖婉君、郭秀佩、張娟如、柯美麗
行銷總監｜黃淑瑛
行政經理｜陳慧蘭
企劃專員｜徐曼淳、朱惠慈、裴玳諼

總 經 銷｜時報文化出版企業股份有限公司
倉　　庫｜桃園市龜山區萬壽路二段 351 號
電　　話｜（02）2306-6842

南部區域代理｜臺南市西門路一段 223 巷 10 弄 26 號
　　　　　　｜電話：（06）261-7268
　　　　　　｜傳真：（06）263-7698
製版印刷｜欣佑彩色製版印刷股份有限公司
裝　　訂｜聿成裝訂股份有限公司
電子出版團隊｜圓滿數位科技有限公司

初　　版｜2018 年 10 月
定　　價｜新臺幣 600 元

統一編號 GPN 1010701474
ISBN 978-986-05-6717-5

法律顧問　蕭雄淋

國家圖書館出版品預行編目資料

色彩・人間・謝里法／徐婉禎 著
-- 初版 -- 臺中市：國立臺灣美術館，2018.10
160面：19×26公分　（家庭美術館）

ISBN　978-986-05-6717-5　（平裝）

1.謝里法　2.藝術家　3.臺灣傳記

909.933　　　　　　　　　　　107015034